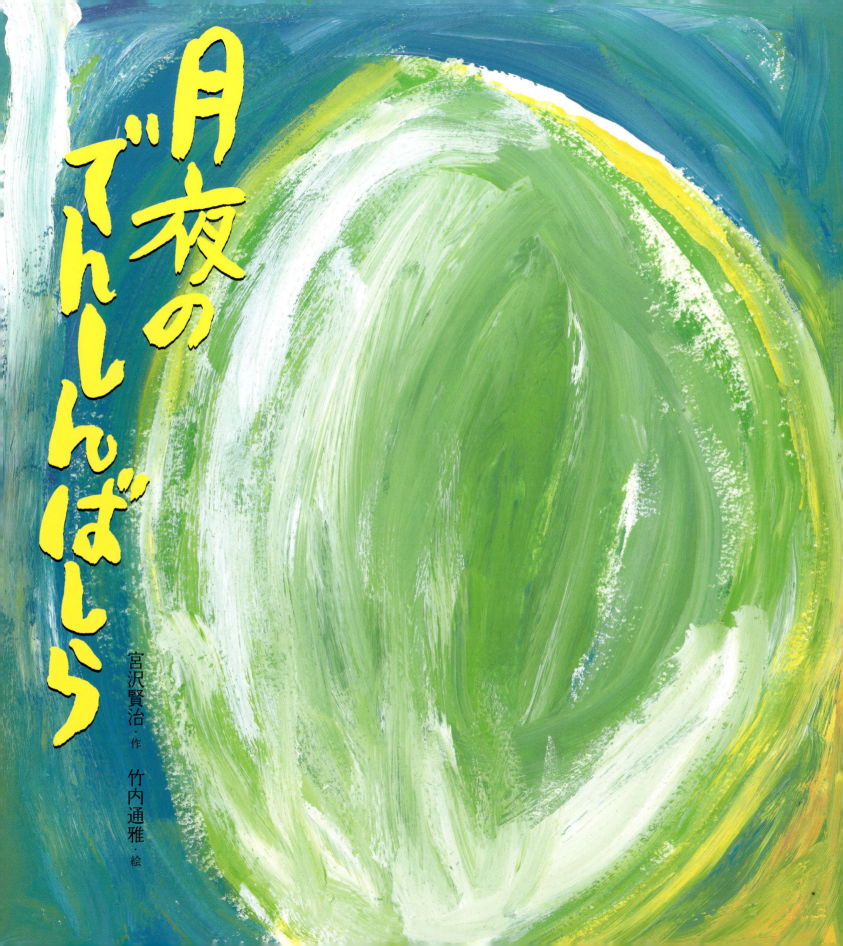

月夜のでんしんばしら

宮沢賢治・作
竹内通雅・絵

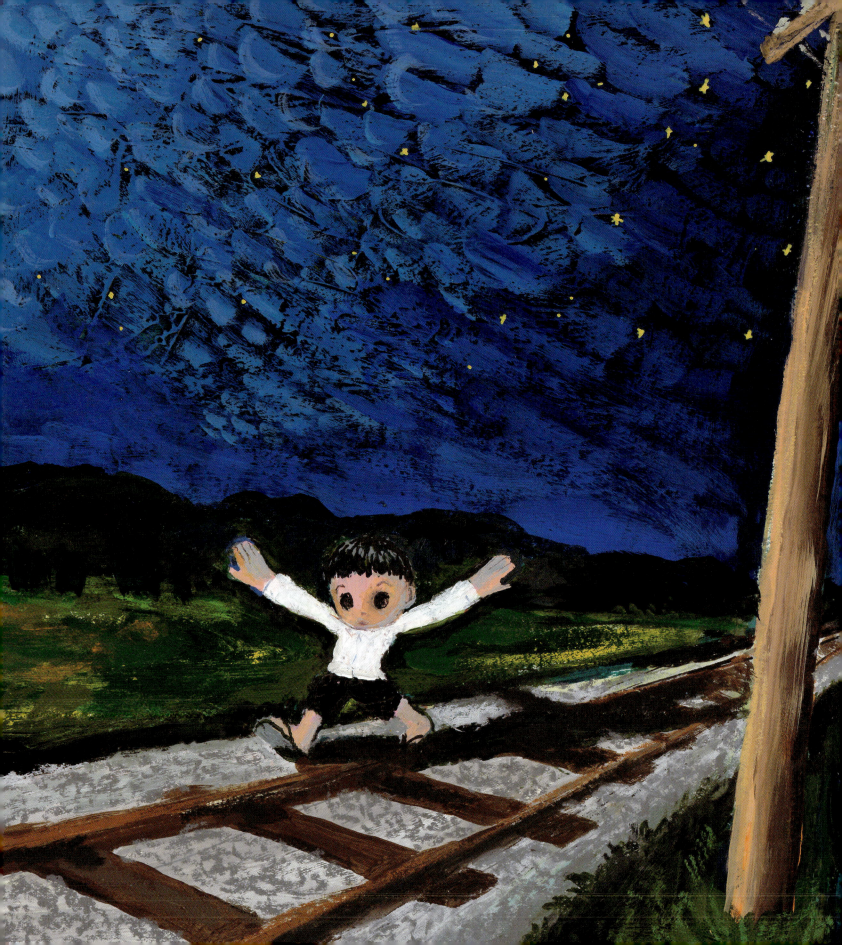

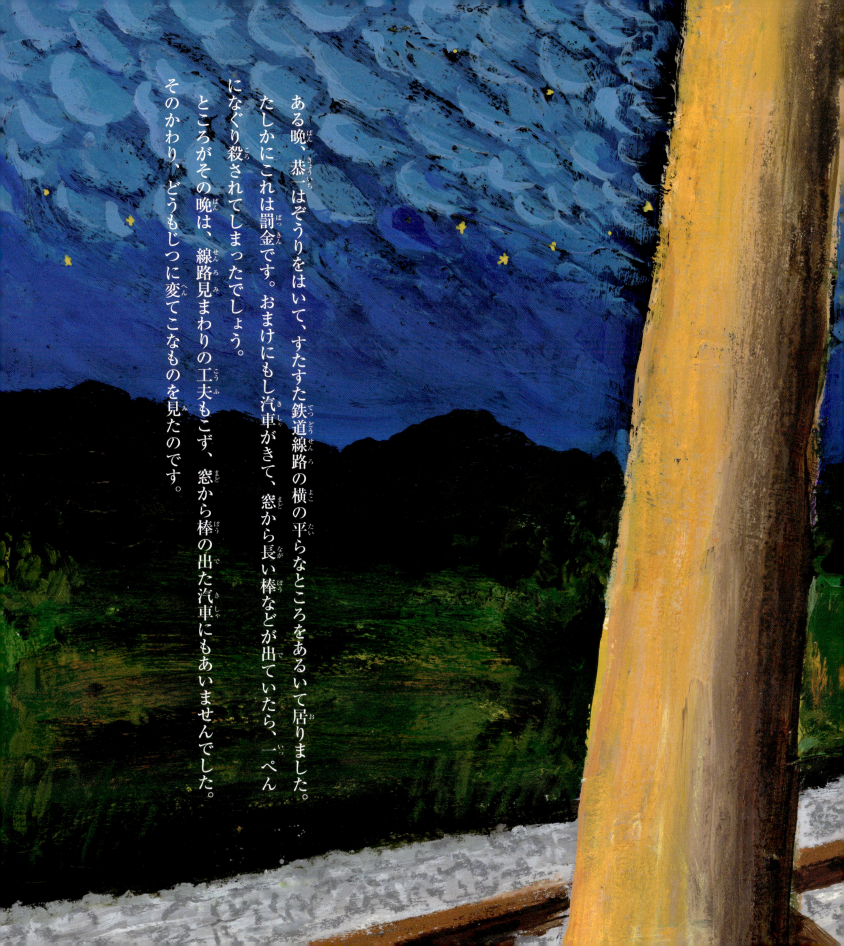

ある晩、恭一はぞうりをはいて、すたすた鉄道線路の横の平らなところをあるいて居りました。たしかにこれは罰金です。おまけにもし汽車がきて、窓から長い棒などが出ていたら、一ぺんになぐり殺されてしまったでしょう。ところがその晩は、線路見まわりの工夫もこず、窓から棒の出た汽車にもあいませんでした。そのかわり、どうもじつに変てこなものを見たのです。

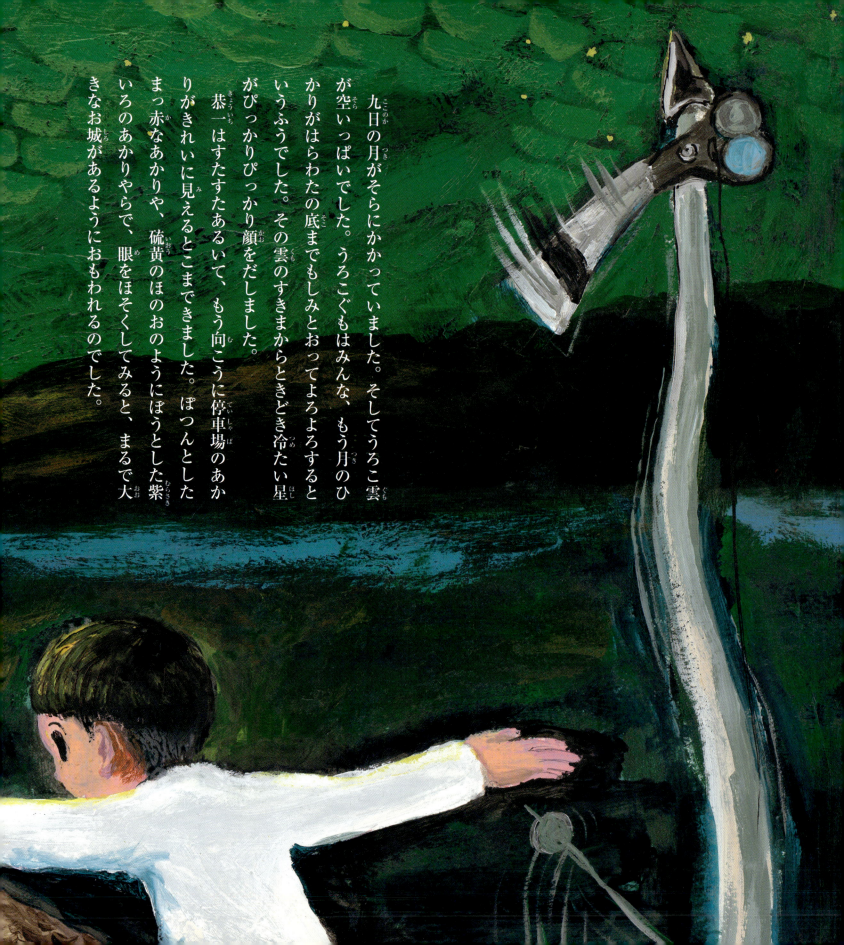

九日の月がそらにかかっていました。そしてうろこ雲が空いっぱいでした。うろこぐもはみんな、もう月のひかりがはらわたの底までもしみとおってよろよろするというふうでした。その雲のすきまからときどき冷たい星がぴっかりぴっかり顔をだしました。
恭一はすたすたあるいて、もう向こうに停車場のあかりがきれいに見えるとこまできました。ぽつんとしたまっ赤なあかりや、硫黄のほのおのような紫いろのあかりやらで、眼をほそくしてみると、まるで大きなお城があるようにおもわれるのでした。

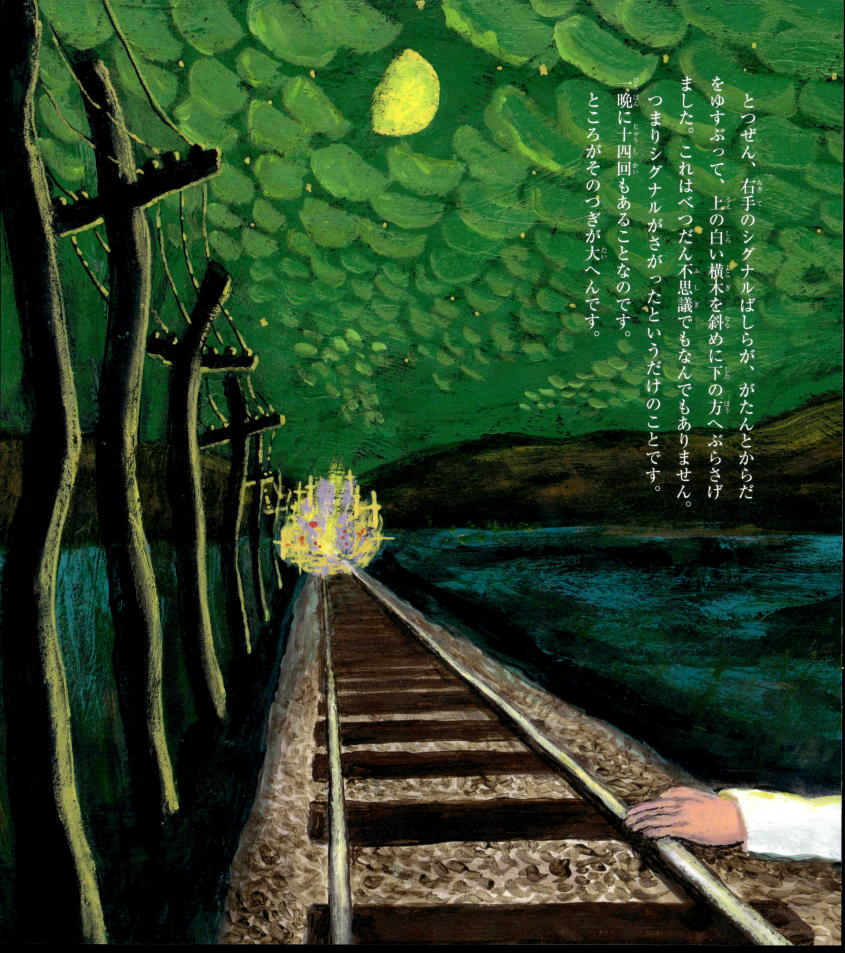

とつぜん、右手のシグナルばしらが、がたんとからだをゆすぶって、上の白い横木を斜めに下の方へぶらさげました。これはべつだん不思議でもなんでもありません。つまりシグナルがさがったというだけのことです。一晩に十四回もあることなのです。ところがそのつぎが大へんです。

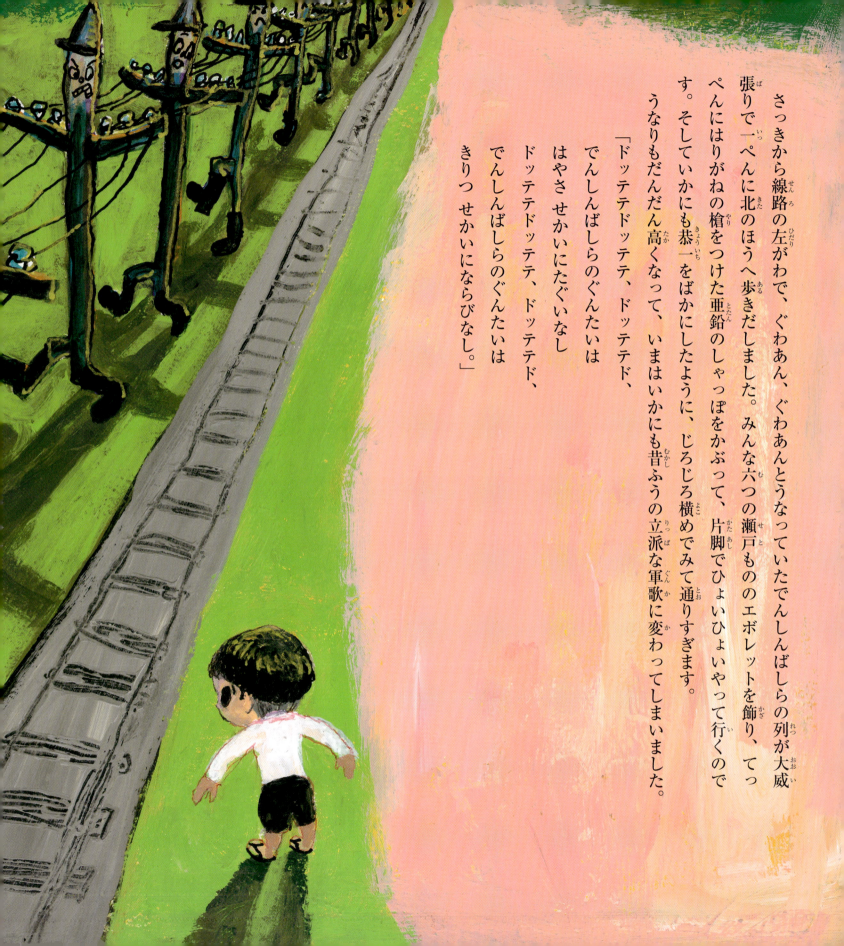

さっきから線路の左がわで、ぐわあん、ぐわあんとうなっていたでんしんばしらの列が大威張りで一ぺんに北のほうへ歩きだしました。みんな六つの瀬戸ものエボレットを飾り、てっぺんにはりがねの槍をつけた亜鉛のしゃっぽをかぶって、片脚でひょいひょいやって行くのです。そしていかにも恭一をばかにしたように、じろじろ横めでみて通りすぎます。うなりもだんだん高くなって、いまはいかにも昔ふうの立派な軍歌に変わってしまいました。
「ドッテドッテテ、ドッテテド、
でんしんばしらのぐんたいは
はやさせかいにたぐいなし
ドッテテドッテテ、ドッテテド、
でんしんばしらのぐんたいは
きりつせかいにならびなし。」

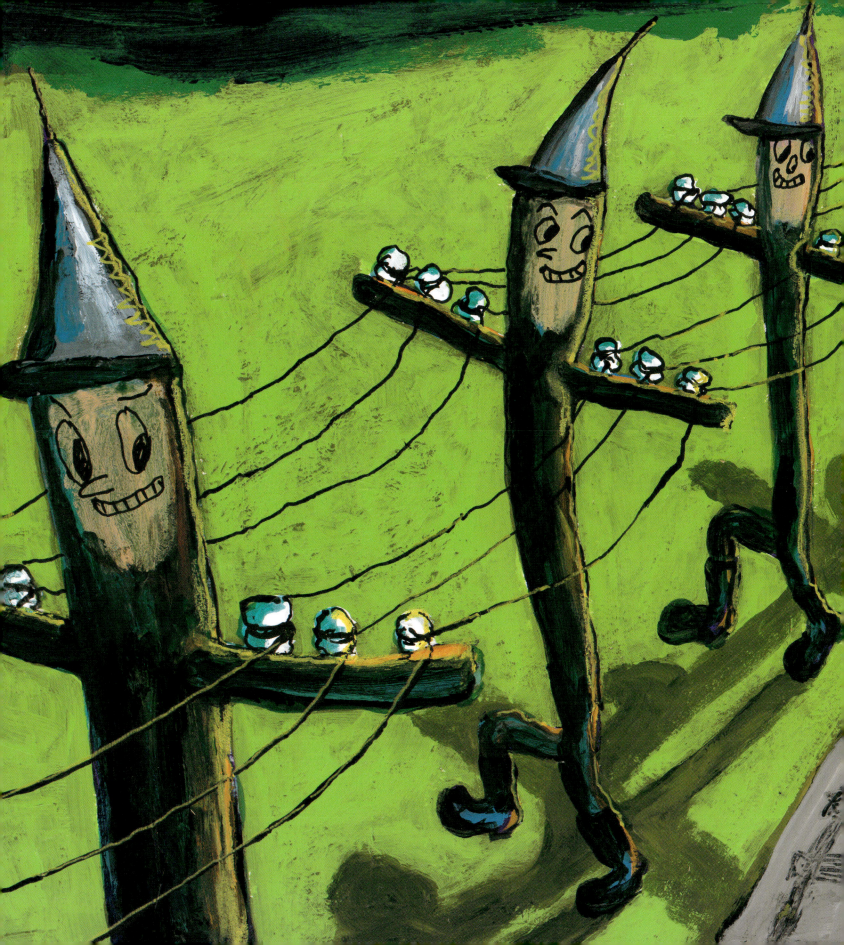

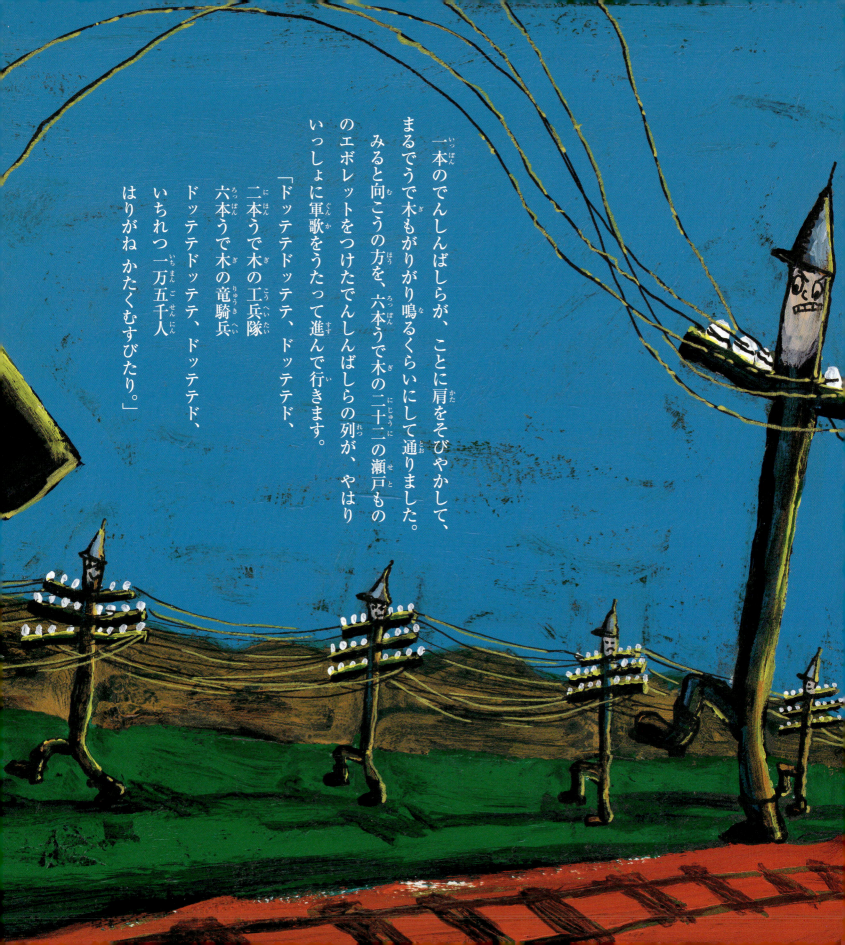

　一本のでんしんばしらが、ことに肩をそびやかして、まるでうで木もがりがり鳴るくらいにして通りました。みると向こうの方を、六本うで木の二十二の瀬戸もののエボレットをつけたでんしんばしらの列が、やはりいっしょに軍歌をうたって進んで行きます。

「ドッテドッテテ、ドッテテド、
　二本うで木の工兵隊
　六本うで木の竜騎兵
　ドッテドッテテ、ドッテテド、
　いちれつ一万五千人
　はりがね かたくむすびたり。」

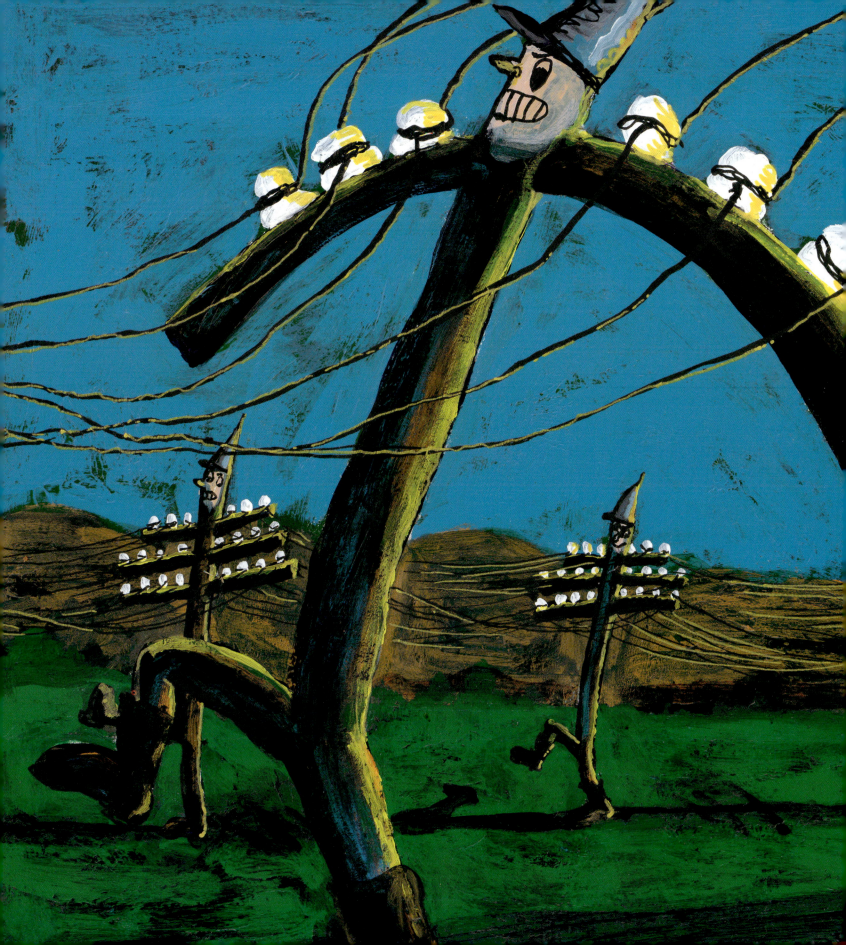

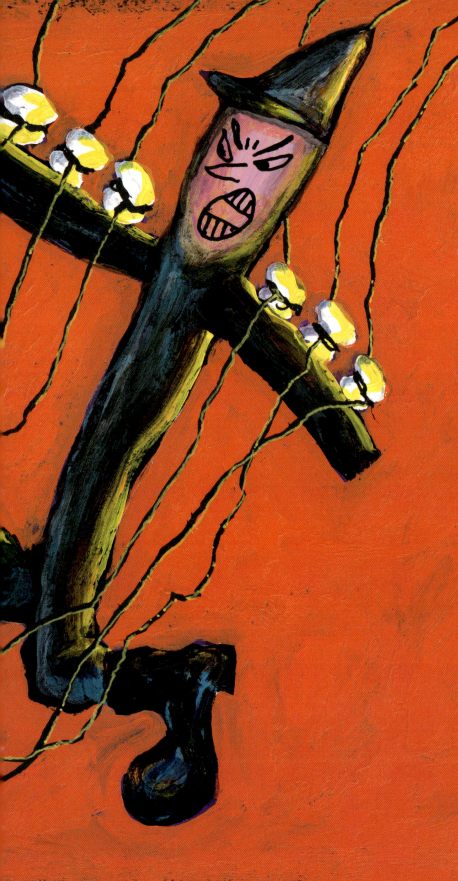

どういうわけか、二本のはしらがうで木を組んで、びっこを引いていっしょにやってきました。そしていかにもつかれたようにふらふら頭をふって、それから口をまげてふうと息を吐き、よろよろ倒れそうになりました。
するとすぐうしろから来た元気のいいはしらがどなりました。
「おい、はやくあるけ。はりがねがたるむじゃないか。」
ふたりはいかにも辛そうに、いっしょにこたえました。
「もうつかれてあるけない。あしさきが腐り出したんだ。長靴のタールもなにももうめちゃくちゃになってるんだ。」
うしろのはしらはもどかしそうに叫びました。
「はやくあるけ、あるけ。きさまらのうち、どっちかが参っても一万五千人みんな責任があるんだぞ。あるけったら。」

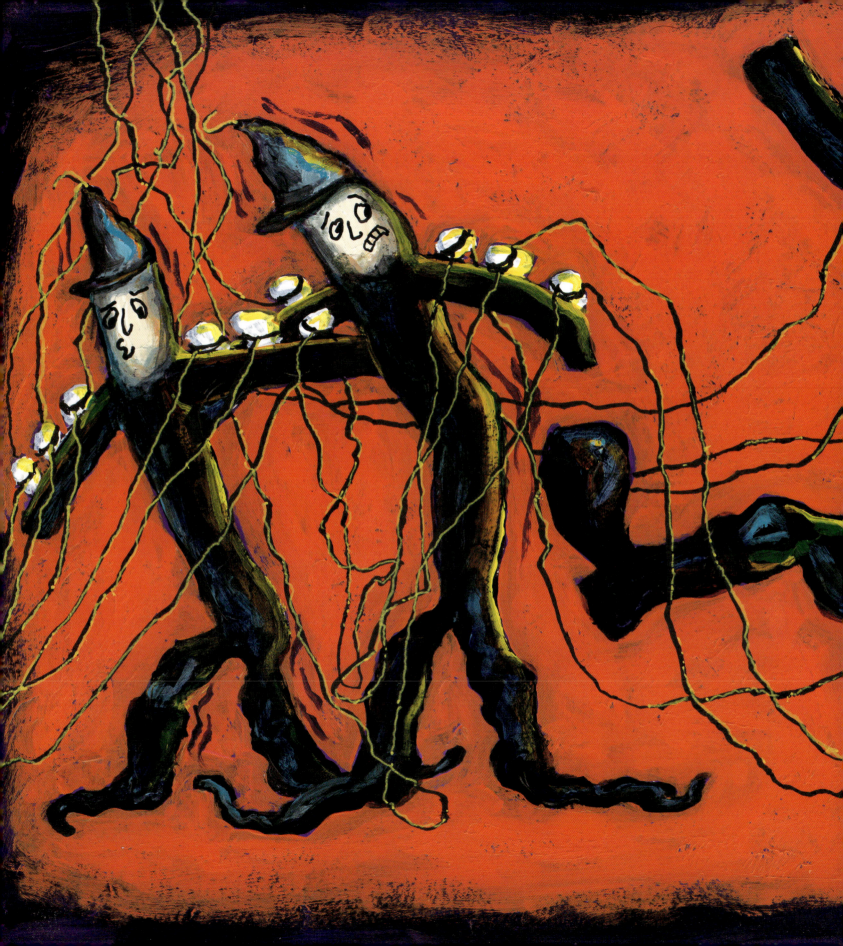

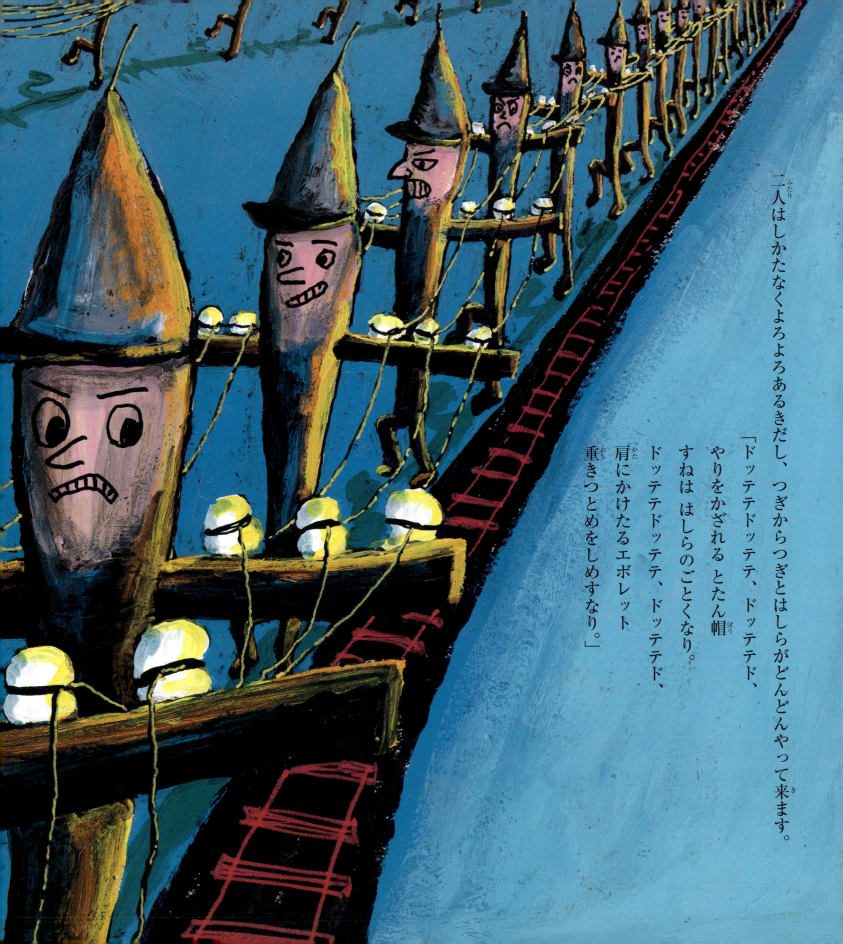

二人はしかたなくよろよろあるきだし、つぎからつぎとはしらがどんどんやって来ます。
「ドッテドッテテ、ドッテドッ、
やりをかざれる とたん帽
すねは はしらのごとくなり。
ドッテドッテテ、ドッテドッ、
肩にかけたる エボレット
重きつとめをしめすなり。」

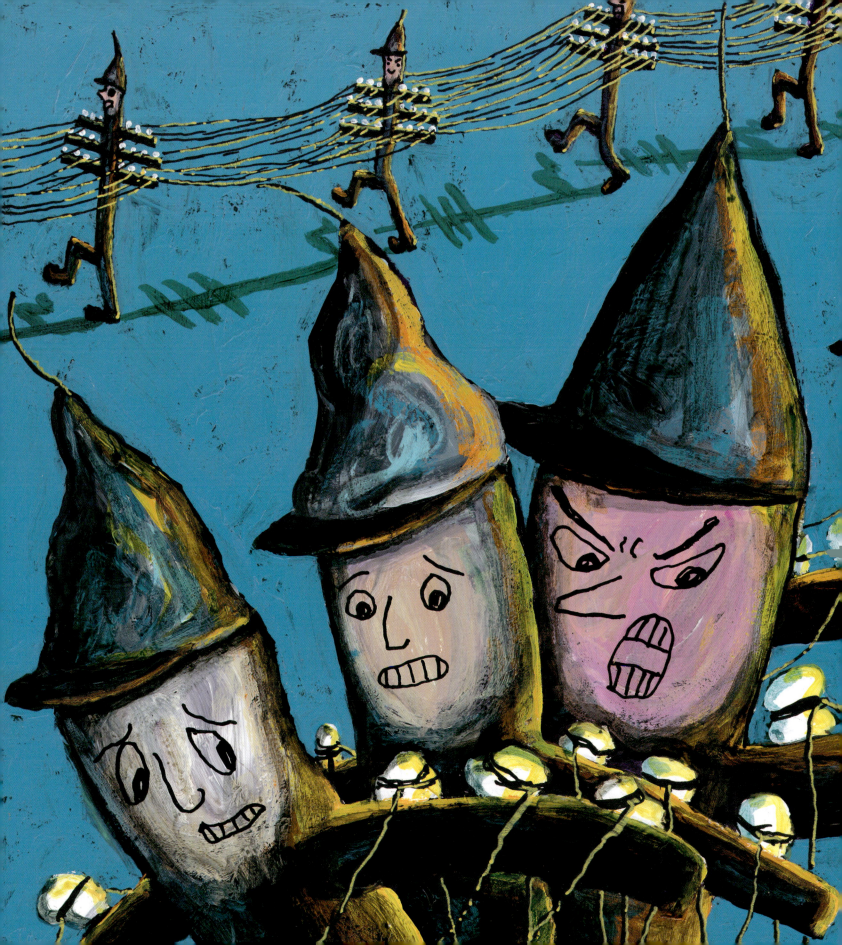

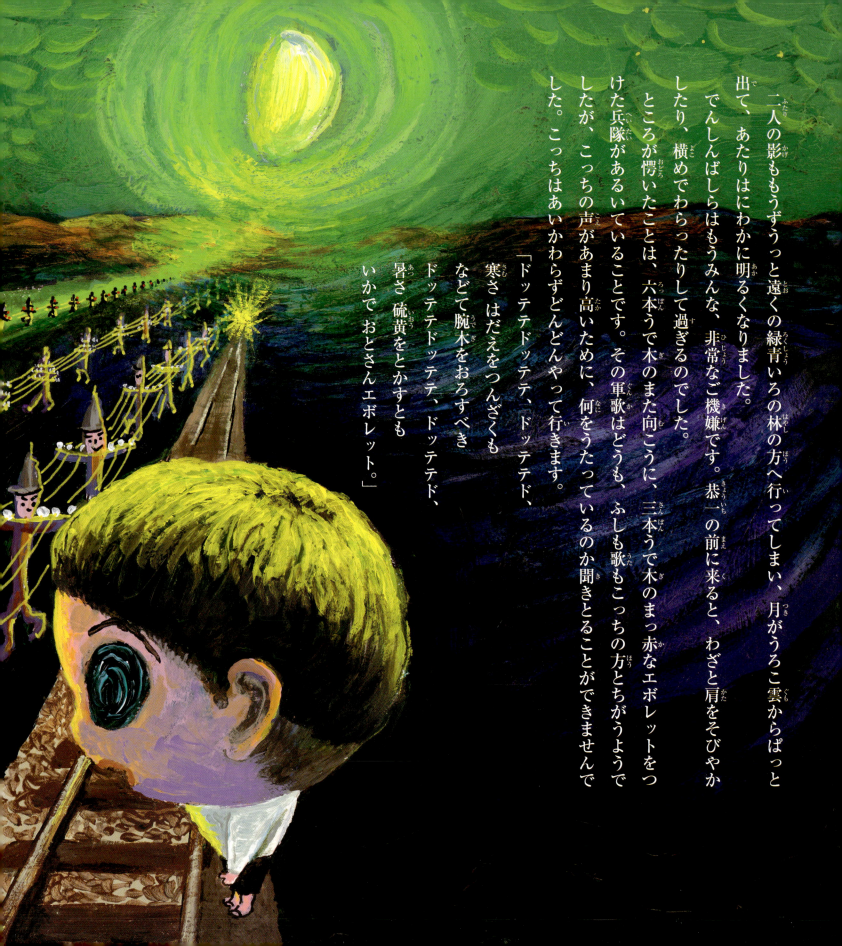

二人の影ももうずうっと遠くの緑青いろの林の方へ行ってしまい、月がうろこ雲からぱっと出て、あたりはにわかに明るくなりました。でんしんばしらはもうみんな、非常なご機嫌です。恭一の前に来ると、わざと肩をそびやかしたり、横めでわらったりして過ぎるのでした。ところが愕いたことは、六本うで木のまた向こうに、三本うで木のまっ赤なエボレットをつけた兵隊があるいていることです。その軍歌はどうも、ふしも歌もこっちの方とちがうようしたが、こっちの声があまり高いために、何をうたっているのか聞きとることができませんした。こっちはあいかわらずどんどんやって行きます。

「ドッテドッテテ、ドッテテド、
寒さ はだえをつんざくも
などて腕木をおろすべき
ドッテドッテテ、ドッテテド、
暑さ 硫黄をとかすとも
いかで おとさんエボレット。」

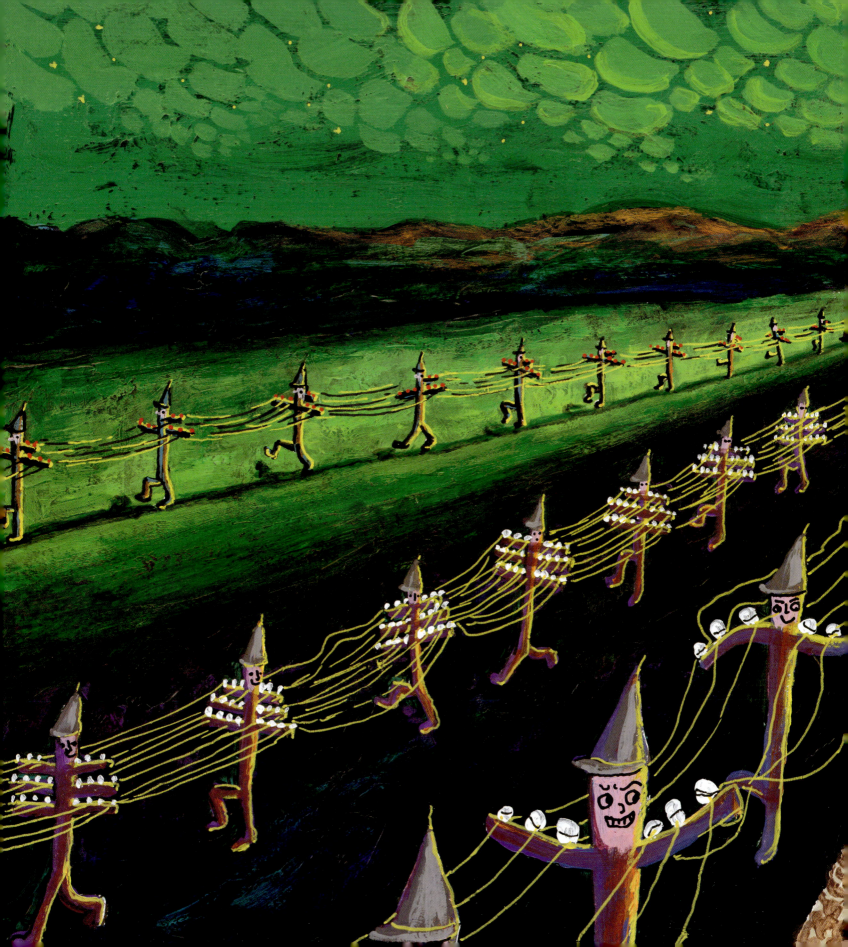

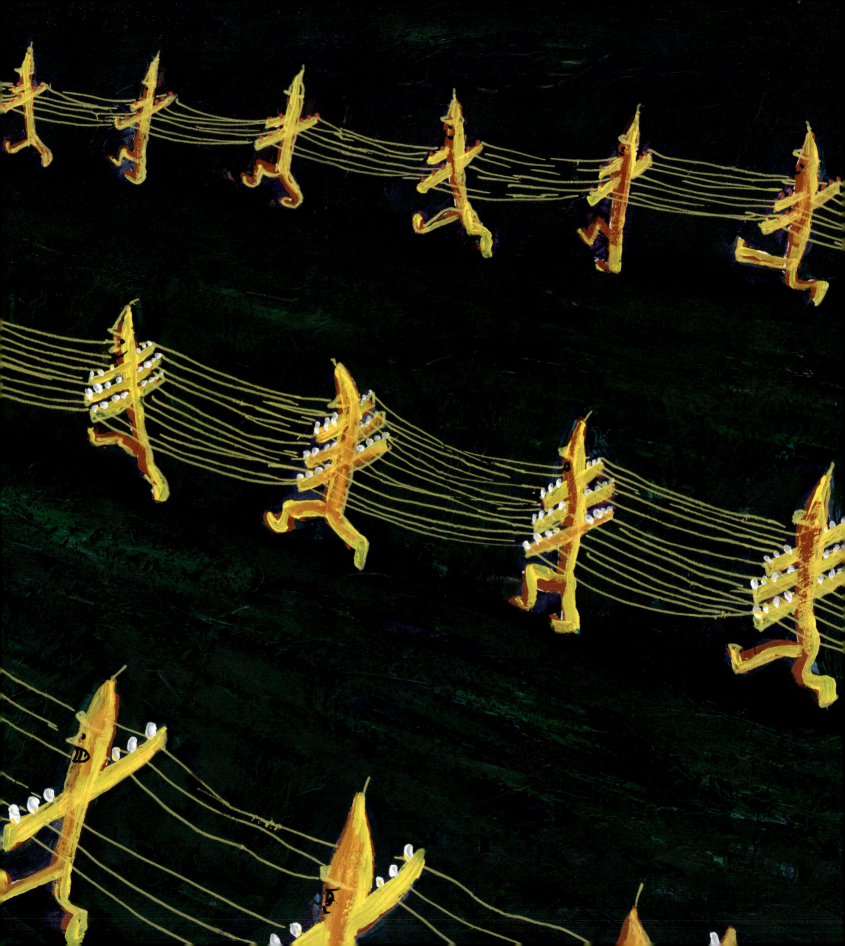

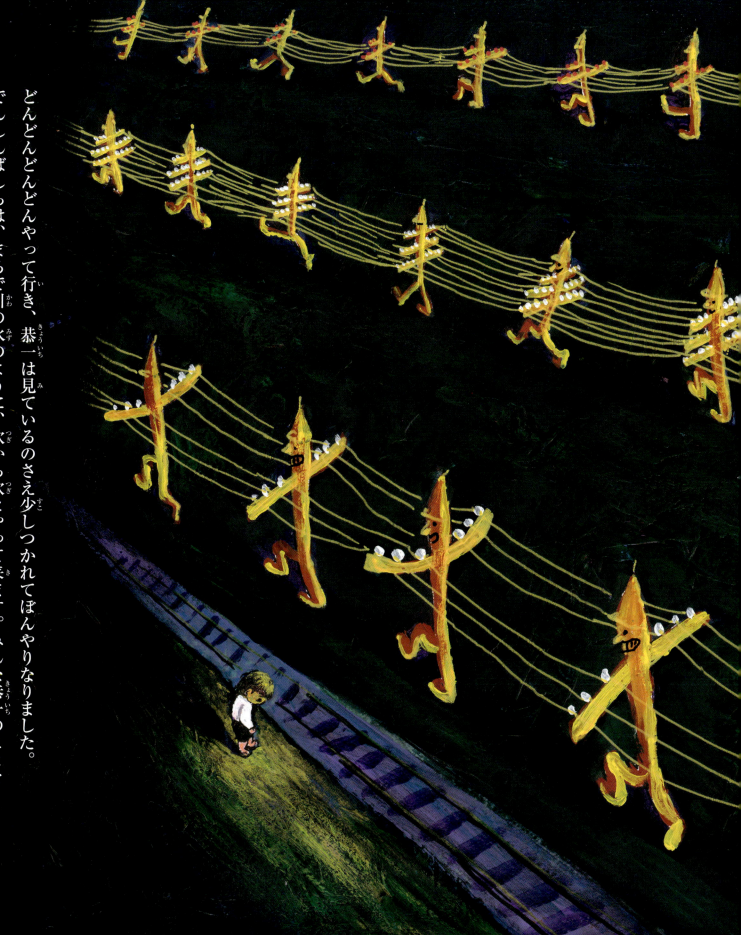

どんどんどんどんやって行き、恭一は見ているのさえ少しつかれてぼんやりなりました。でんしんばしらは、まるで川の水のように、次から次とやって来ます。みんな恭一のことを見て行くのですけれども、恭一はもう頭が痛くなってだまって下を見ていました。

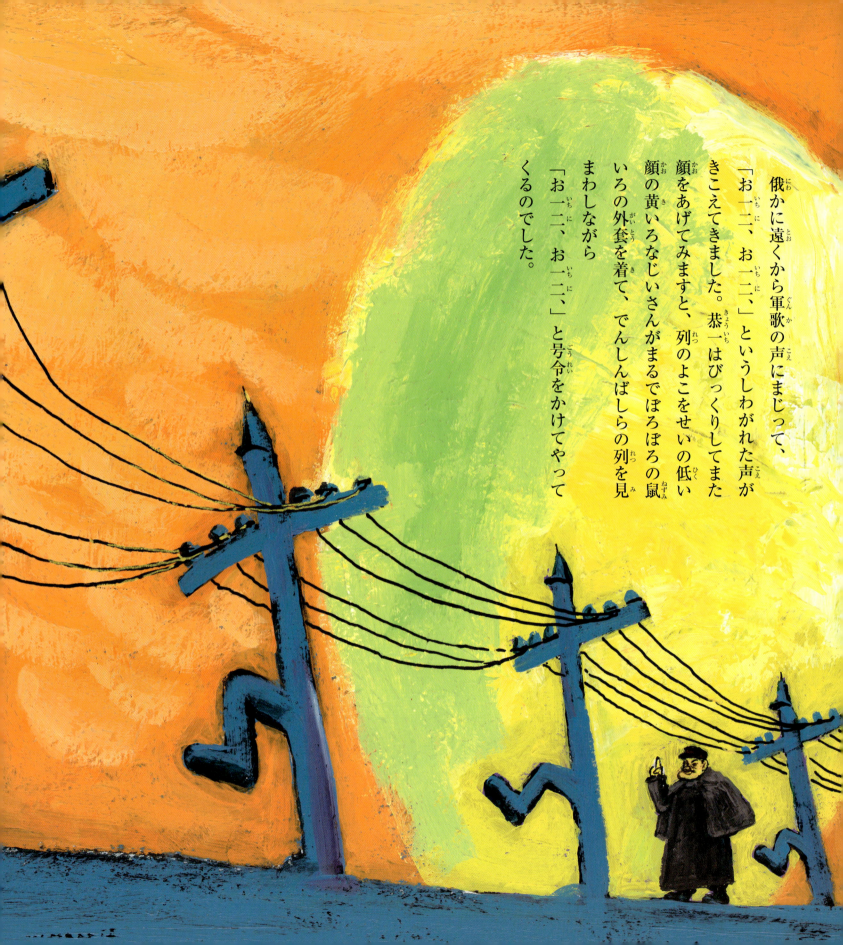

俄かに遠くから軍歌の声にまじって、「お一二、お一二、」というしわがれた声がきこえてきました。恭一はびっくりしてまた顔をあげてみますと、列のよこをせいの低い顔の黄いろなじいさんがまるでぼろぼろの鼠いろの外套を着て、でんしんばしらの列を見まわしながら「お一二、お一二、」と号令をかけてやってくるのでした。

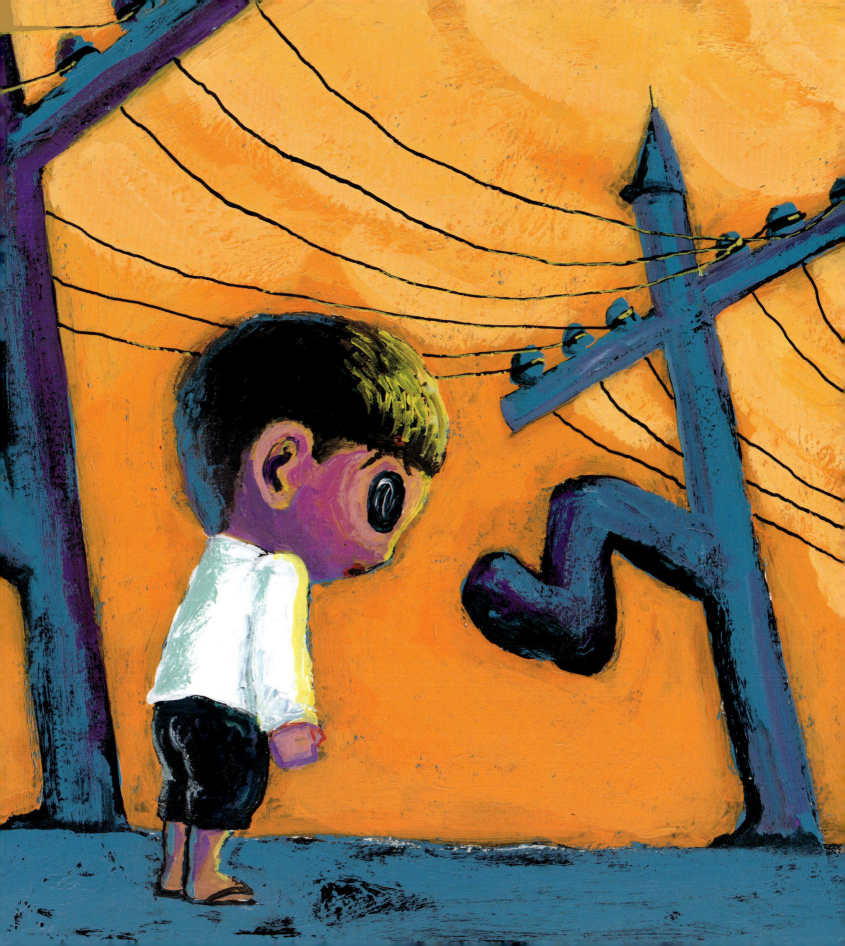

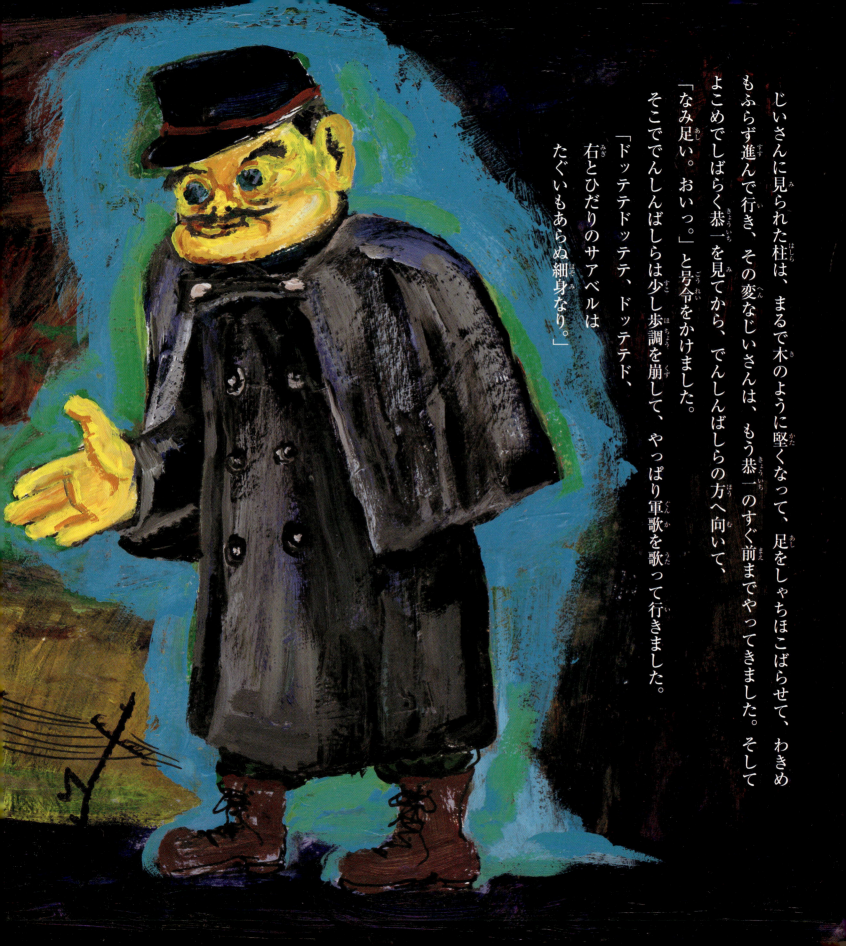

じいさんに見られた柱は、まるで木のように堅くなって、足をしゃちほこばらせて、わきめもふらず進んで行き、その変なじいさんは、もう恭一のすぐ前までやってきました。そしてよこめでしばらく恭一を見てから、でんしんばしらの方へ向いて、「なみ足い。おいっ。」と号令をかけました。
そこででんしんばしらは少し歩調を崩して、やっぱり軍歌を歌って行きました。
「ドッテドッテテ、ドッテテド、右とひだりのサアベルは
たぐいもあらぬ細身なり。」

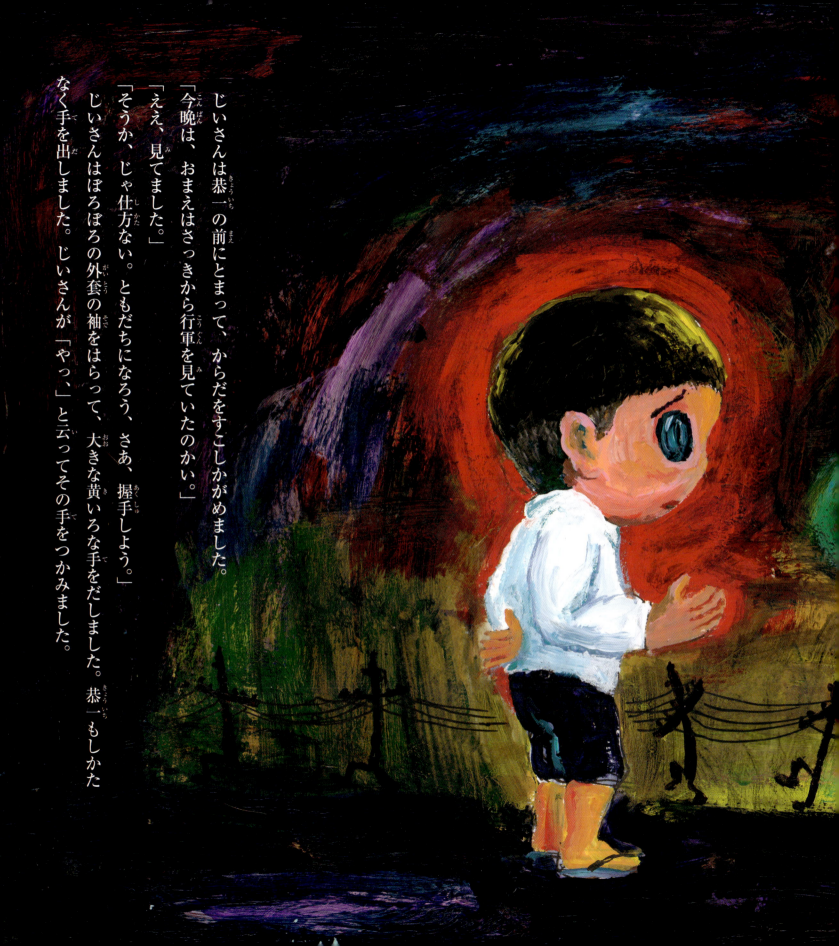

じいさんは恭一の前にとまって、からだをすこしかがめました。
「今晩は、おまえはさっきから行軍を見ていたのかい。」
「ええ、見てました。」
「そうか、じゃ仕方ない。ともだちになろう、さあ、握手しよう。」
じいさんはぼろぼろの外套の袖をはらって、大きな黄いろな手をだしました。恭一もしかたなく手を出しました。じいさんが「やっ」と云ってその手をつかみました。

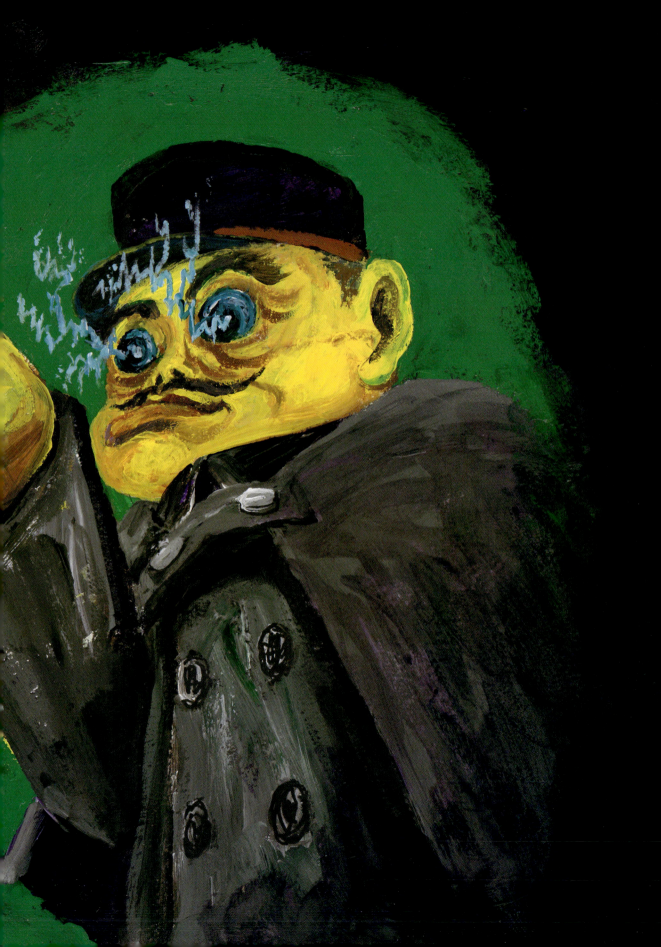

するとじいさんの眼だまから、虎のように青い火花がぱちぱちっとでたとおもうと、恭一はからだがびりりっとしてあぶなくうしろへ倒れそうになりました。
「ははあ、だいぶひびいたね、これでごく弱いほうだよ。わしとも少し強く握手すればまあ黒焦げだね。」

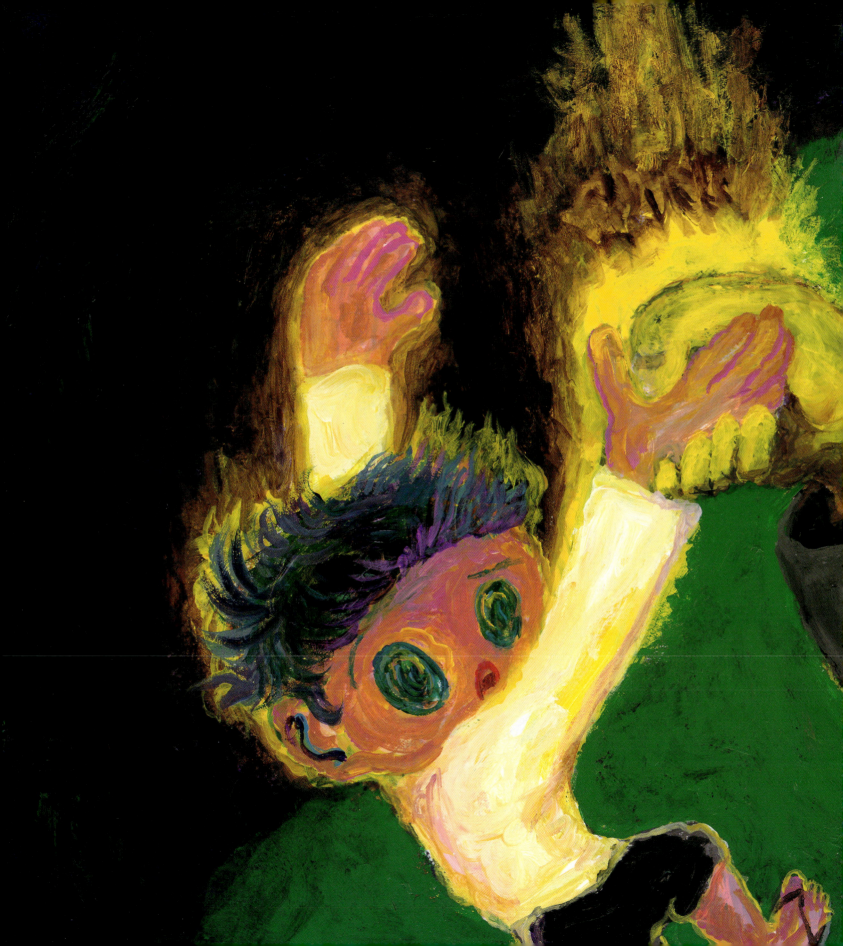

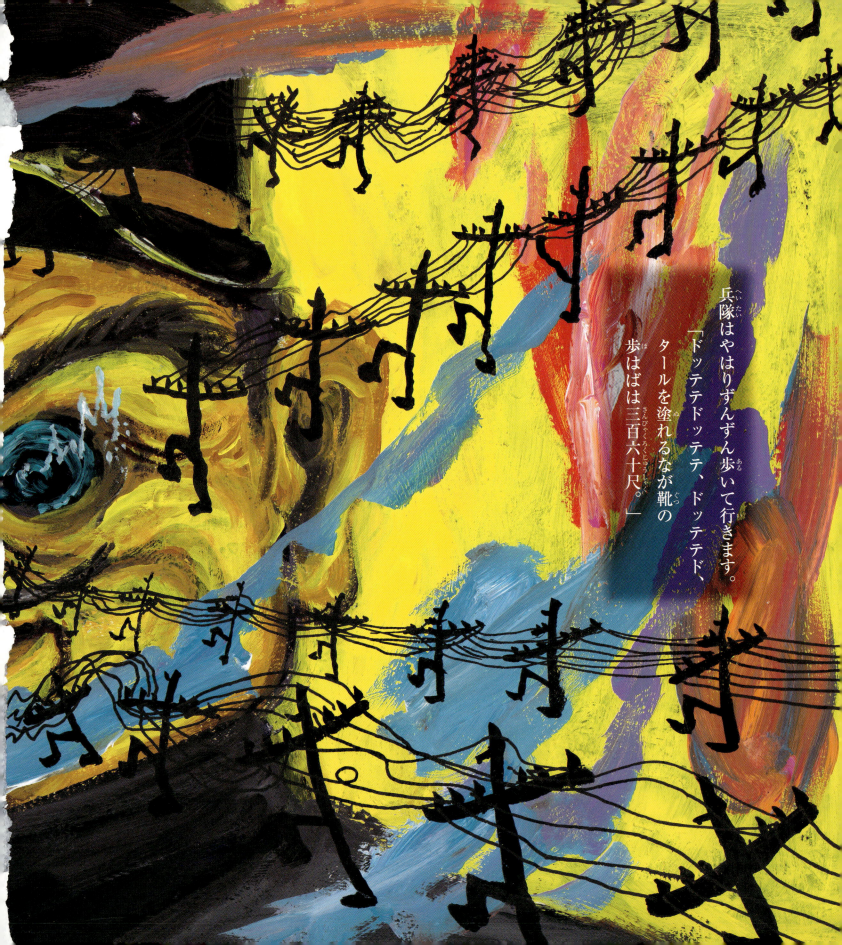

兵隊はやはりずんずん歩いて行きます。
「ドッテテドッテテ、ドッテテド、タールを塗れるなが靴の歩ばばは三百六十尺。」

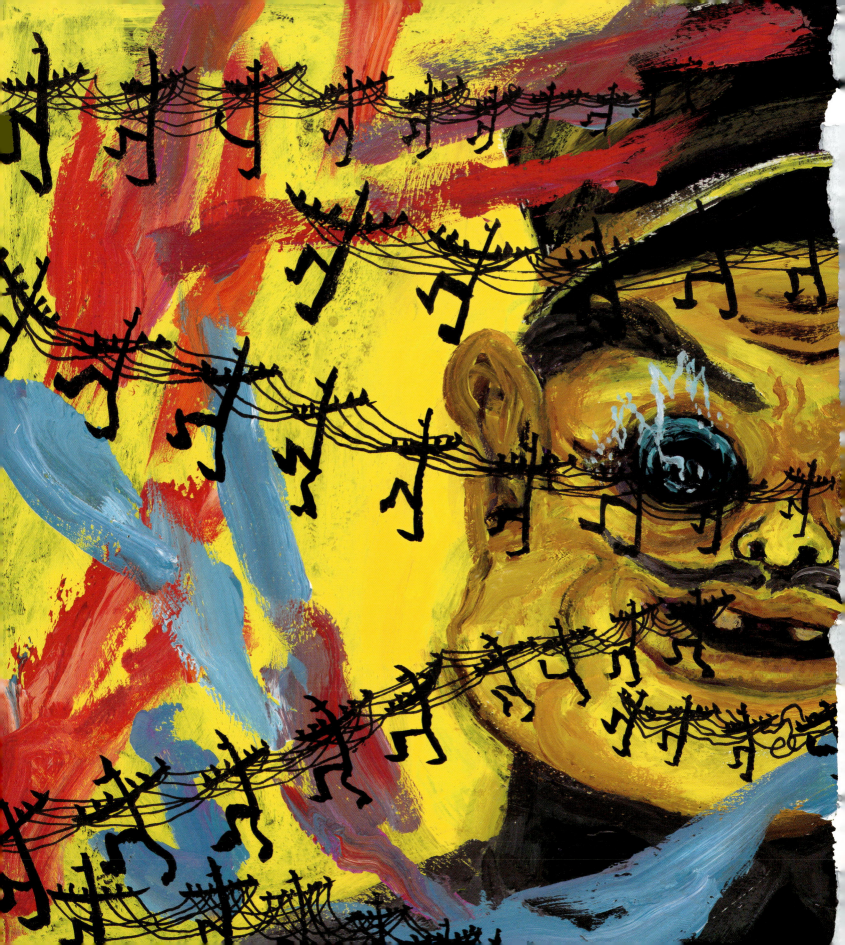

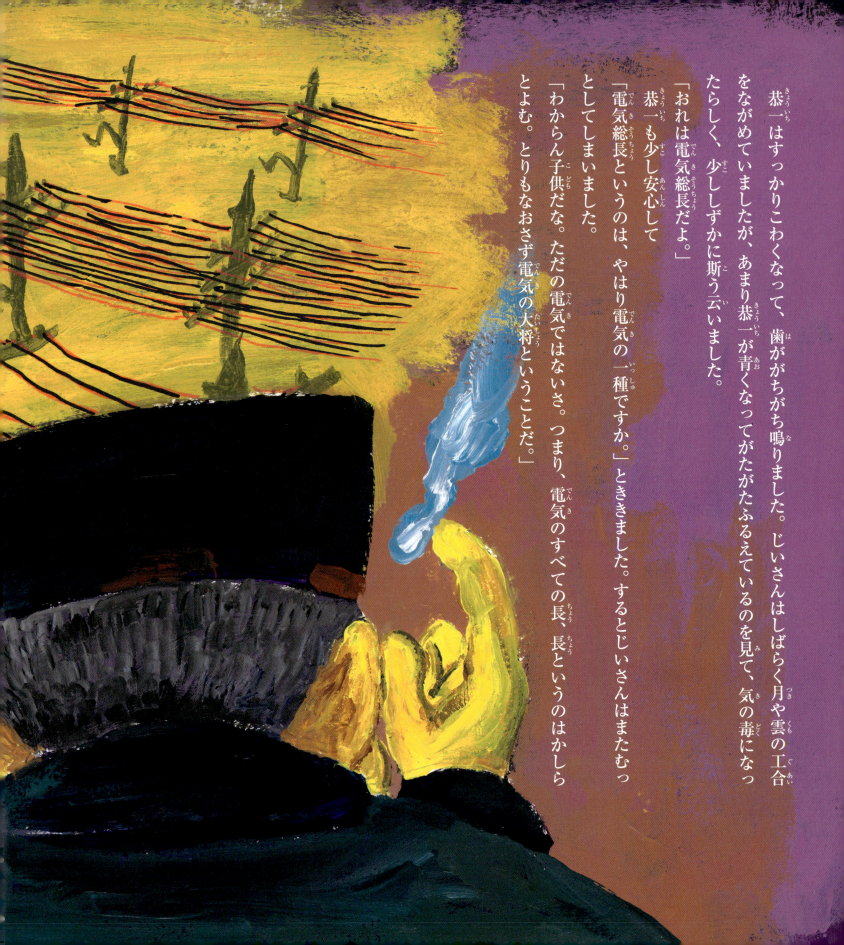

恭一はすっかりこわくなって、歯ががちがち鳴りました。じいさんはしばらく月や雲の工合をながめていましたが、あまり恭一が青くなってがたがたふるえているのを見て、気の毒になったらしく、少ししずかに斯う云いました。
「おれは電気総長だよ。」
恭一も少し安心して
「電気総長というのは、やはり電気の一種ですか。」とききました。するとじいさんはまたむっとしてしまいました。
「わからん子供だな。ただの電気ではないさ。つまり、電気のすべての長、長というのはかしらとよむ。とりもなおさず電気の大将ということだ。」

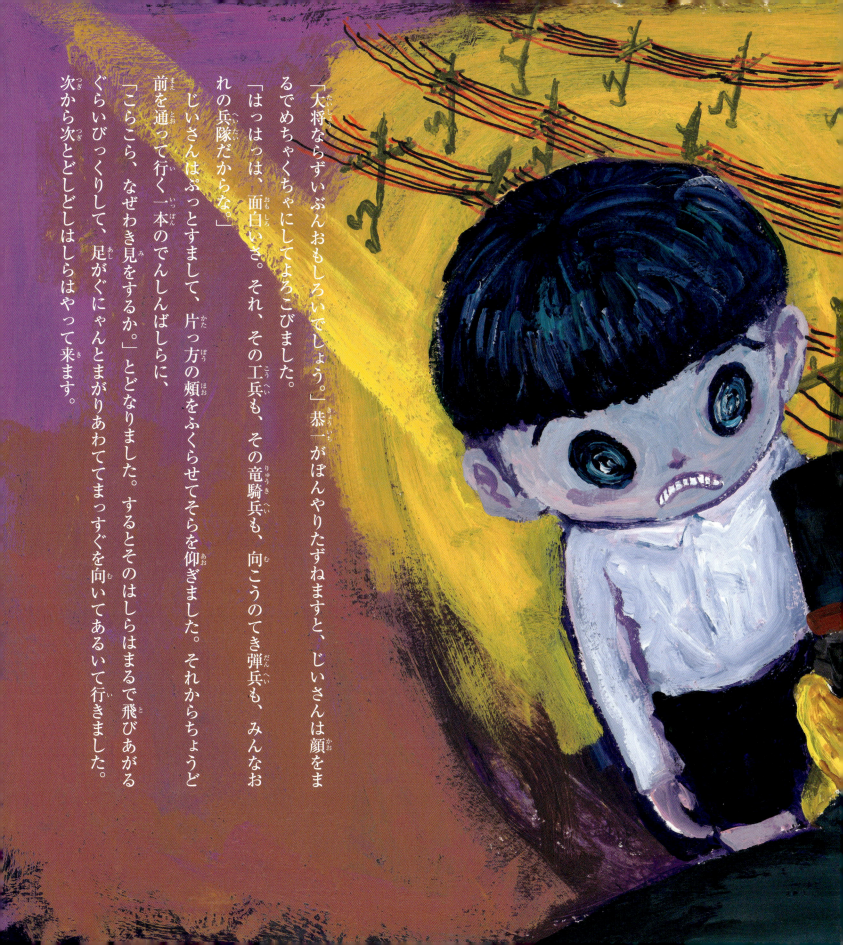

「大将ならずいぶんおもしろいでしょう。」恭一がぼんやりたずねますと、じいさんは顔をまるでめちゃくちゃにしてよろこびました。
「はっはっは、面白いき。それ、その工兵も、その竜騎兵も、向こうのてき弾兵も、みんなおれの兵隊だからな。」
じいさんはぷっとすまして、片っ方の頬をふくらせてそらを仰ぎました。それからちょうど前を通って行く一本のでんしんばしらに、
「こらこら、なぜわき見をするか。」とどなりました。するとそのはしらはまるで飛びあがるぐらいびっくりして、足がぐにゃんとまがりあわててまっすぐを向いてあるいて行きました。次から次とどしどしはしらはやって来ます。

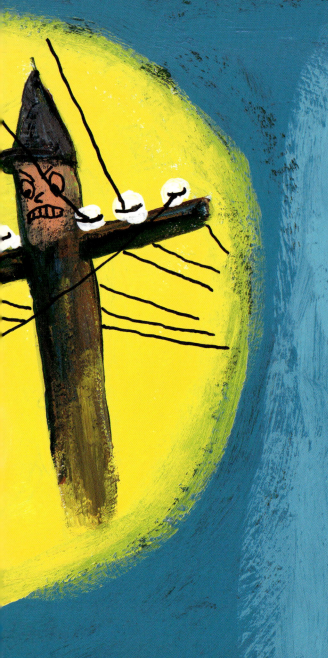

「有名なはなしをおまえは知ってるだろう。そら、むすこが、エングランド、ロンドンにいて、おやじがスコットランド、カルクシャイヤにいた。むすこがおやじに電報をかけた、おれはちゃんと手帳へ書いておいたがね」

じいさんは手帳を出して、それから大きなめがねを出してもっともらしく掛けてから、また云いました。

「おまえは英語はわかるかい、ね、センド、マイブーツ、インスタンテウリイすぐ長靴送れとこうだろう、するとカルクシャイヤのおやじめ、あわてくさっておれのでんしんのはりがねに長靴をぶらさげたよ。はっはっは、いや迷惑したよ。それから英国ばかりじゃない、十二月ころ兵営へ行ってみると、おい、あかりをけしてこいと上等兵殿に云われて新兵が電燈をふっふっと吹いて消そうとしているのが毎年五人や六人はある。おれの兵隊にはそんなものは一人もないからな。おまえの町だってそうだ、はじめて電燈がついたころはみんながよく、電気会社では月に百石ぐらい油をつかうだろうかなんて云ったもんだ。はっはっは、どうだ、もっともそれはおれのように勢力不滅の法則や熱力学第二則がわかるとあんまりおかしくもないがね、どうだ、ぼくの軍隊は規律がいいだろう。軍歌にもちゃんとそう云ってあるんだ。」

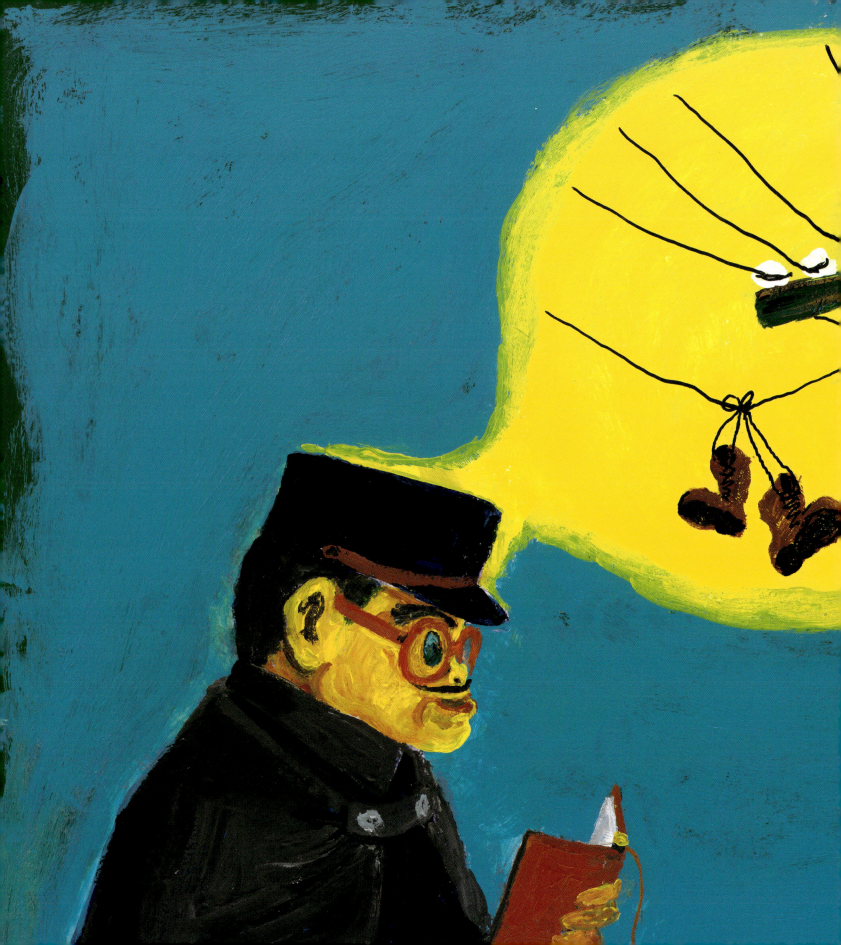

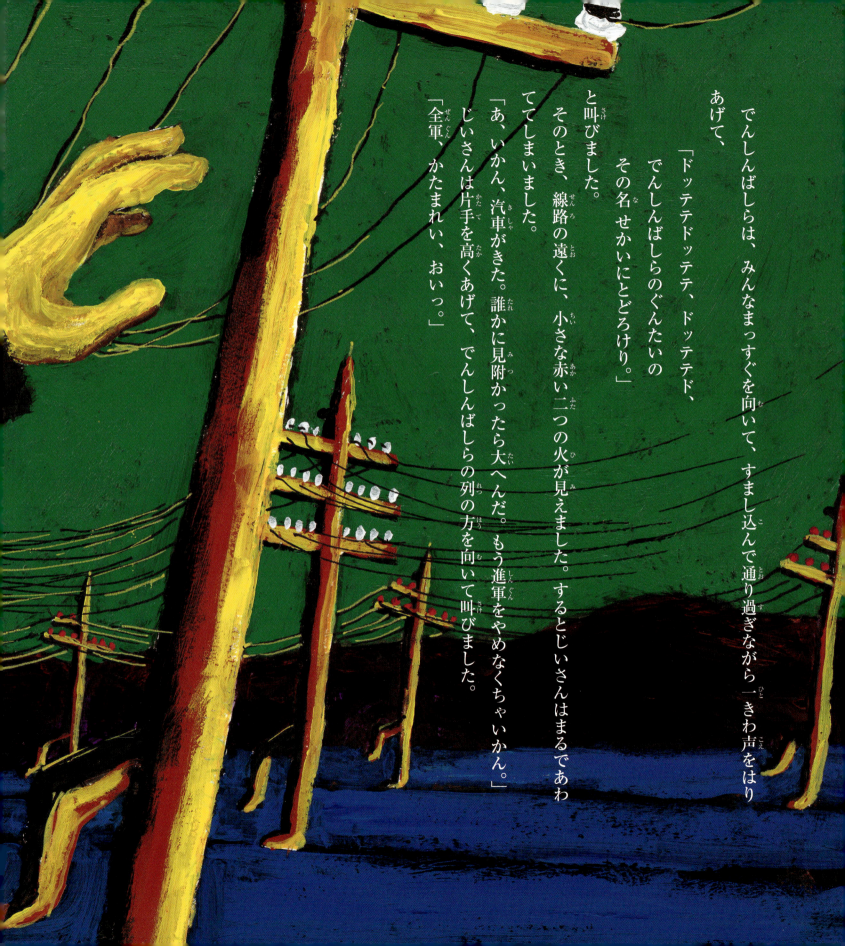

でんしんばしらは、みんなまっすぐを向いて、すまし込んで通り過ぎながら一きわ声をはりあげて、
「ドッテテドッテテ、ドッテテド、でんしんばしらのぐんたいの
その名 せかいにとどろけり。」
と叫びました。
そのとき、線路の遠くに、小さな赤い二つの火が見えました。するとじいさんはまるであわてゝしまいました。
「あ、いかん、汽車がきた。誰かに見附かったら大へんだ。もう進軍をやめなくちゃいかん。」
じいさんは片手を高くあげて、でんしんばしらの列の方を向いて叫びました。
「全軍、かたまれい、おいっ。」

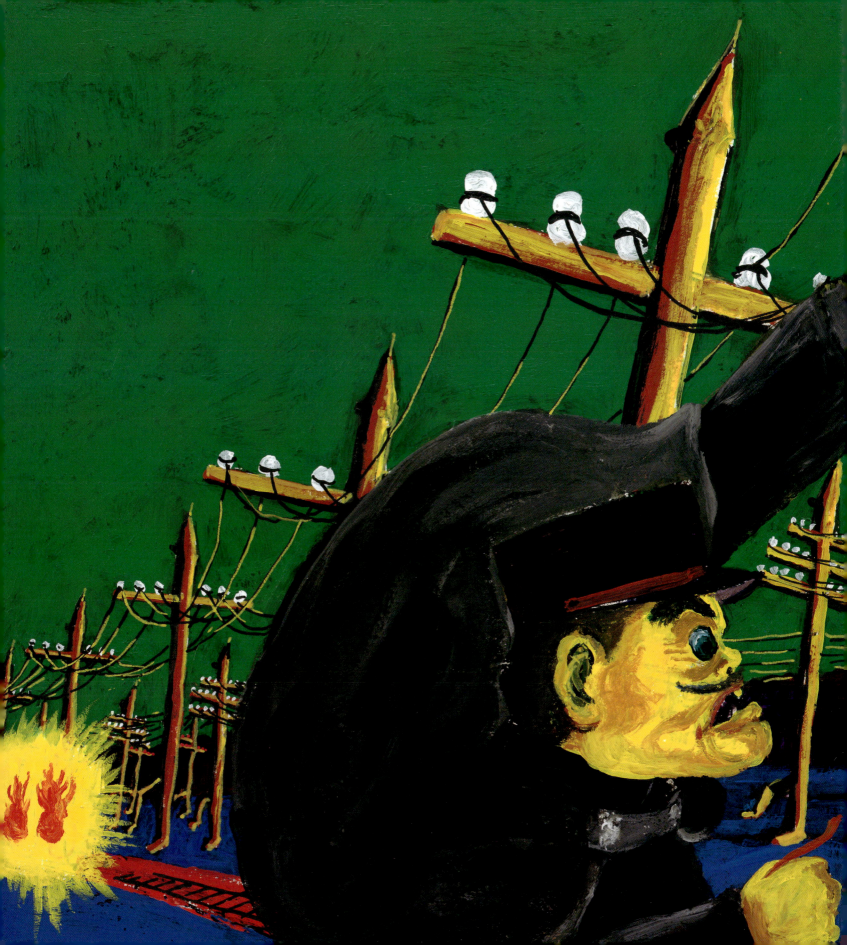

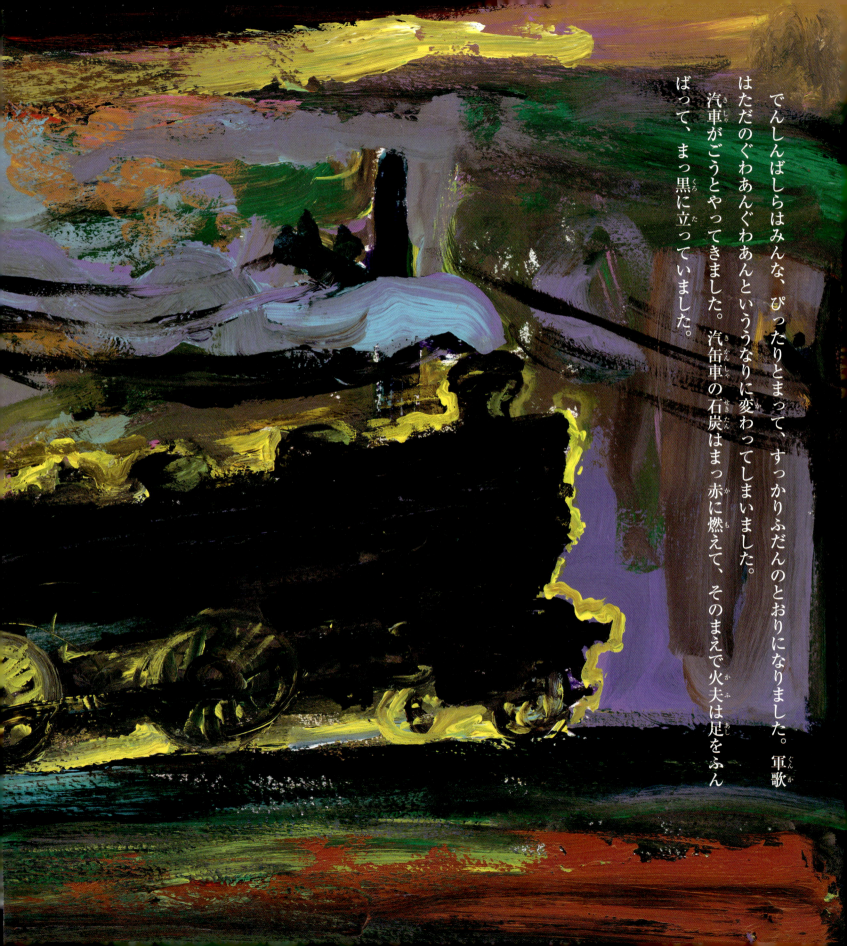

でんしんばしらはみんな、ぴったりとまって、すっかりふだんのとおりになりました。軍歌はただのぐわあんぐわあんというなりに変わってしまいました。汽車がごうとやってきました。汽缶車の石炭はまっ赤に燃えて、そのまえで火夫は足をふんばって、まっ黒に立っていました。

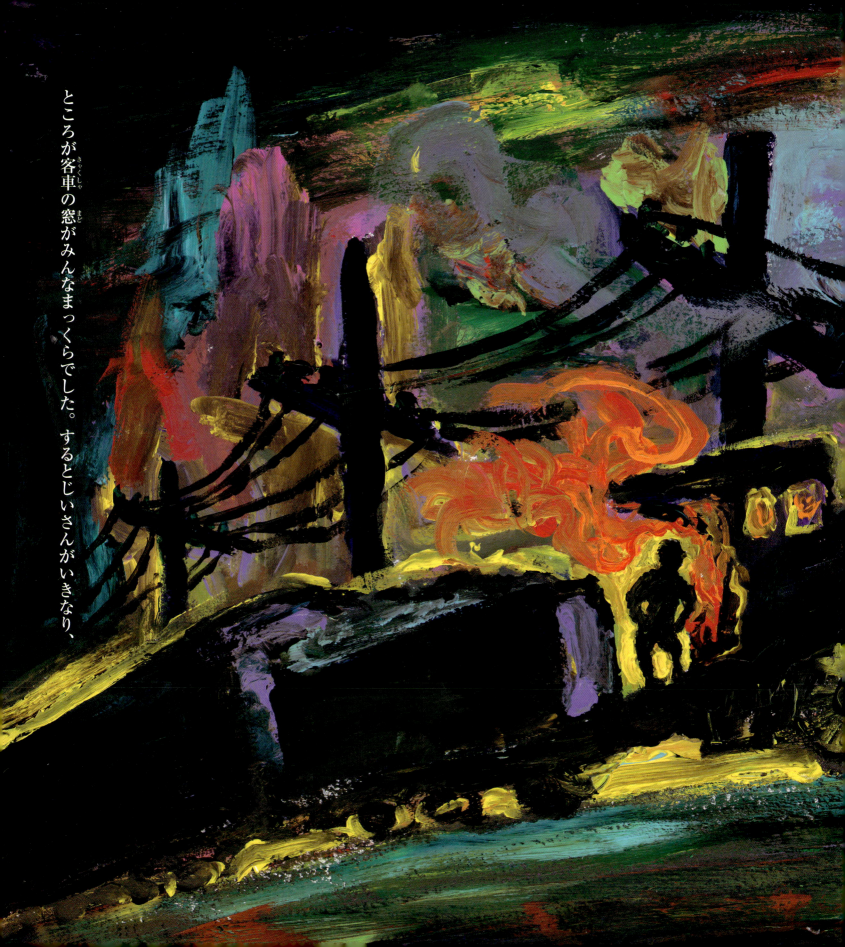

ところが客車の窓がみんなまっくらでした。するとじいさんがいきなり、

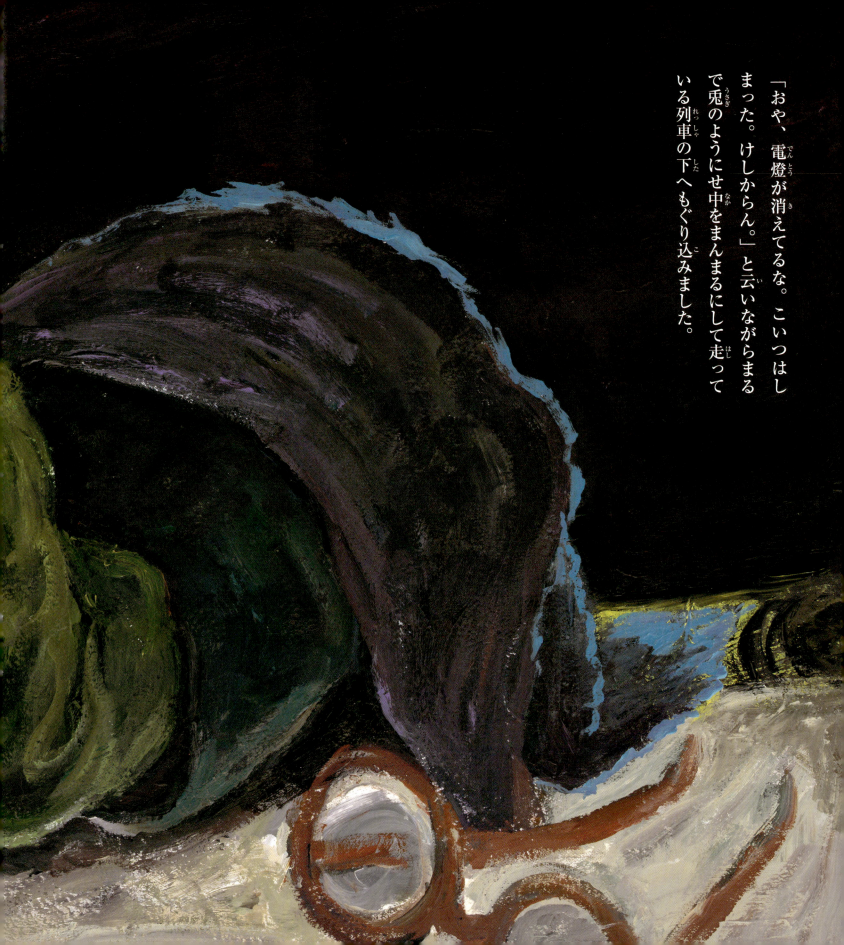

「おや、電燈が消えてるな。こいつはしまった。けしからん。」と云いながらまるで兎のようにせ中をまんまるにして走っている列車の下へもぐり込みました。

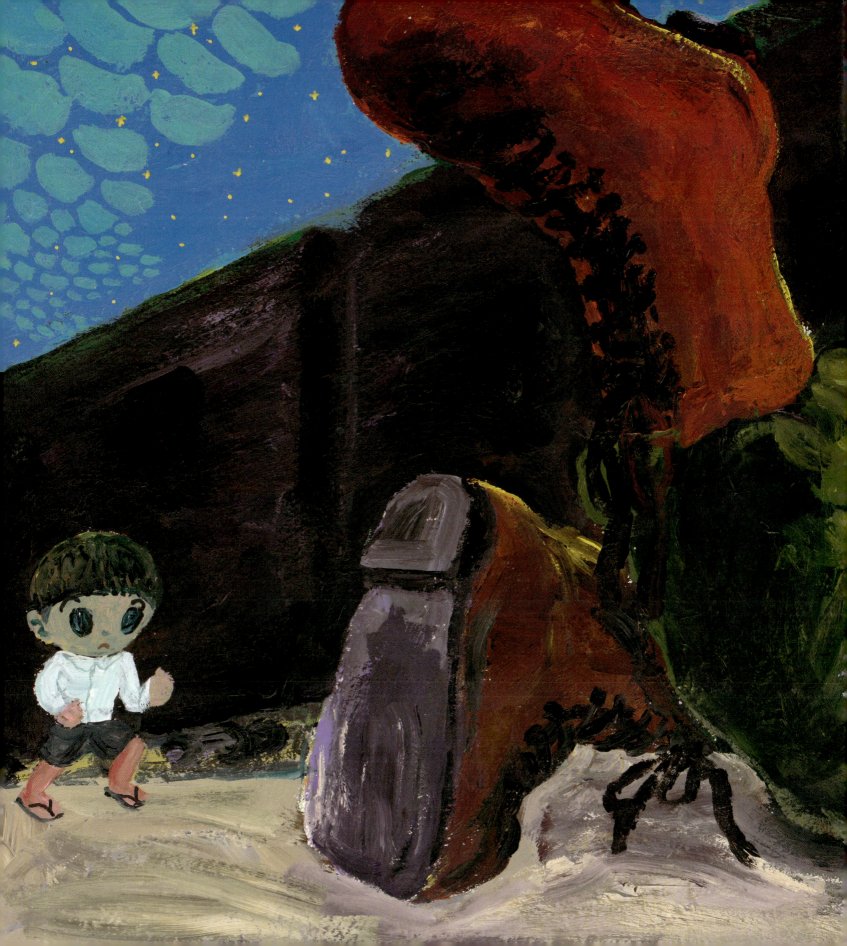

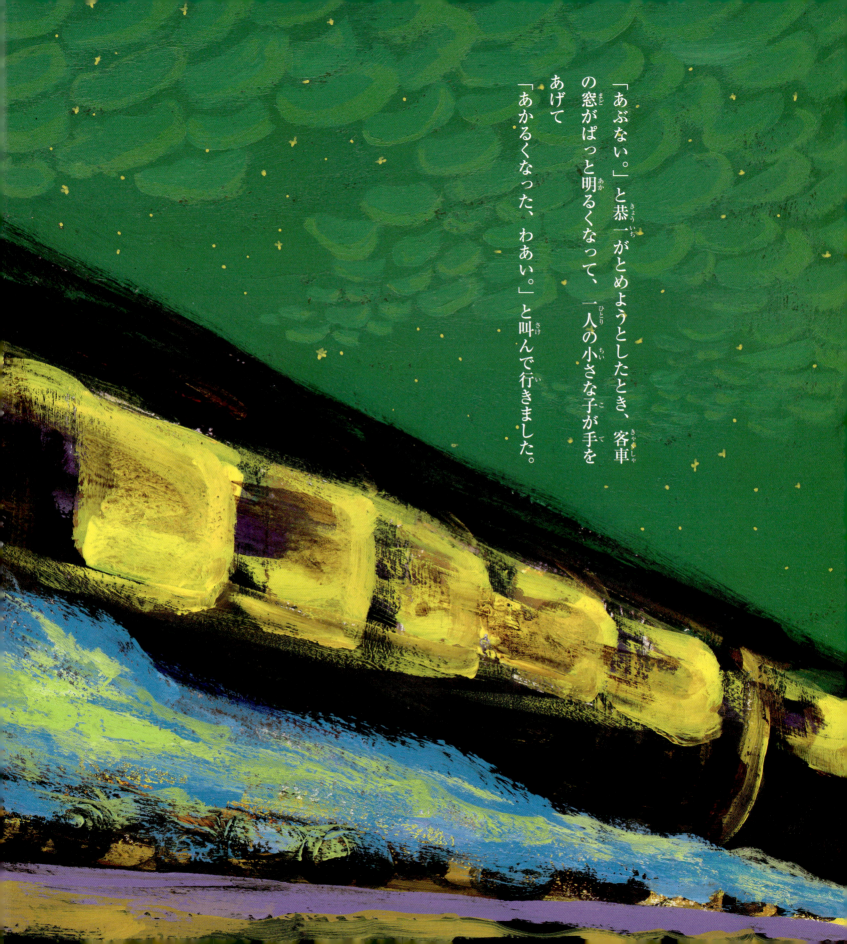

「あぶない。」と恭一がとめようとしたとき、客車の窓がぱっと明るくなって、一人の小さな子が手をあげて
「あかるくなった、わあい。」と叫んで行きました。

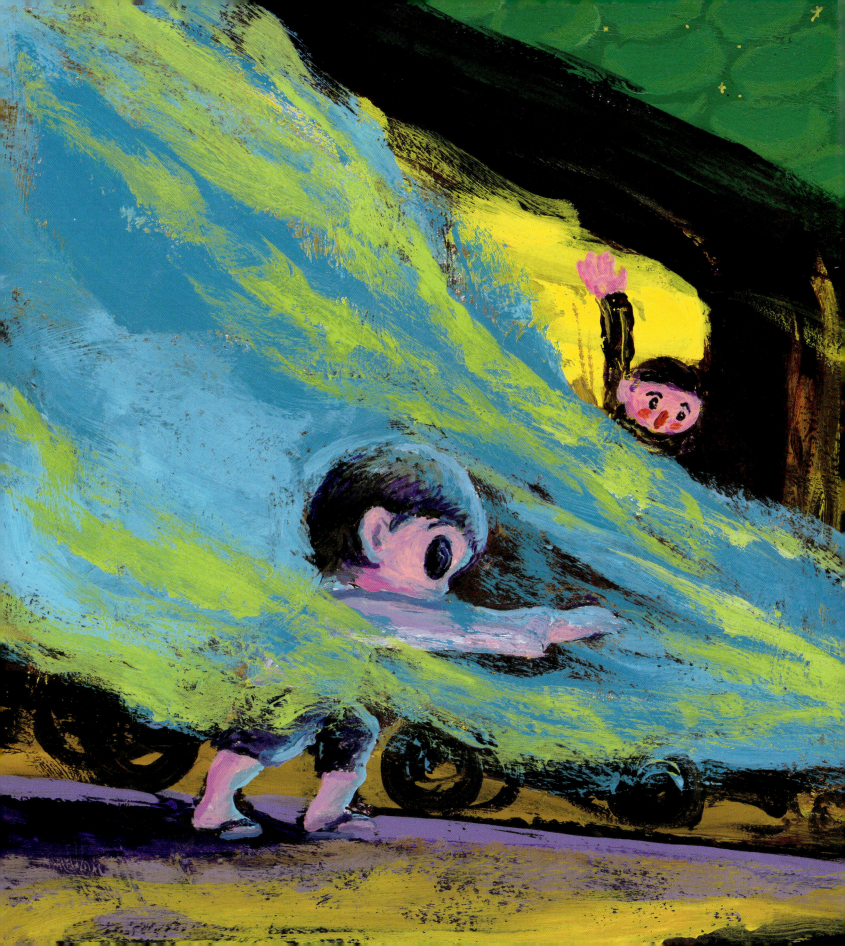

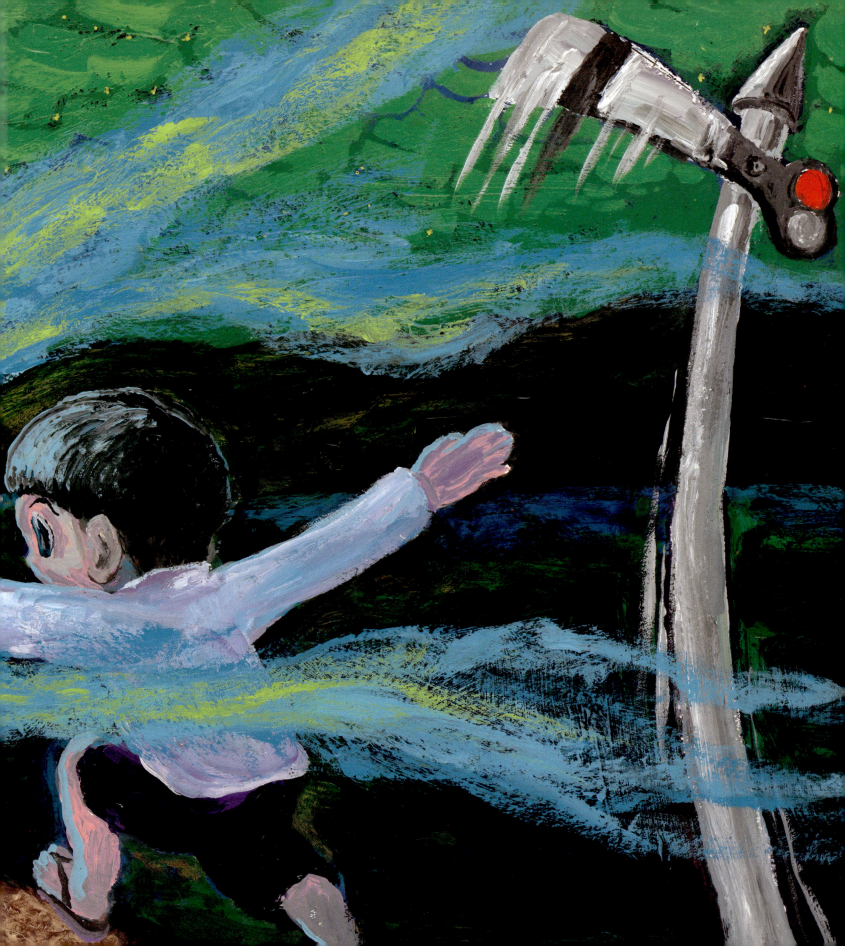

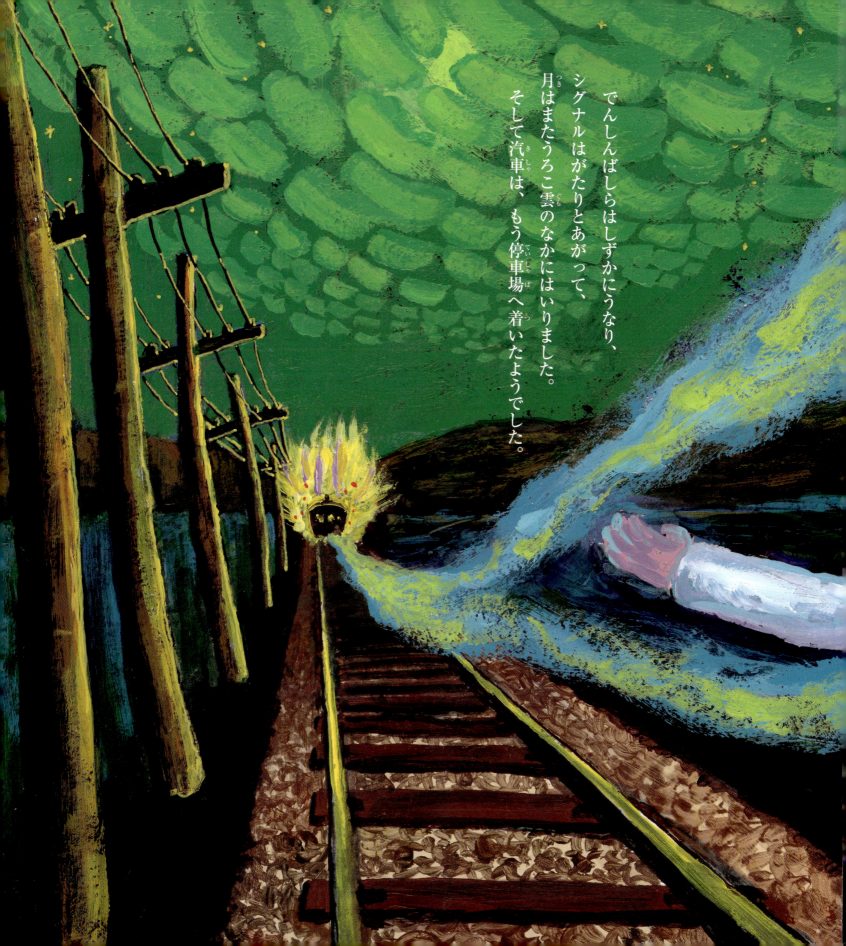

でんしんばしらはしずかにうなり、シグナルはがたりとあがって、月はまたうろこ雲のなかにはいりました。そして汽車は、もう停車場へ着いたようでした。

言葉の説明

[うろこ雲] いわし雲ともいう。秋の空によくでる雲。

[硫黄のほのお] 硫黄を燃やすと、青紫の炎をあげて燃える。

[シグナル] 信号。この物語では線路のそばに立っている木製のもの。

[瀬戸ものエボレット] エボレットというのは、軍服の肩につけるかざり。肩章(けんしょう)のこと。フランス語で、厳密にいうとエボレット(épaulette)。「瀬戸物」といっているのは、電信柱の横棒についている絶縁(ぜつえん)のための碍子(がいし)が当時は瀬戸物で作られおり、その碍子を肩章にたとえた表現。

[亜鉛のしゃっぽ] 亜鉛めっきや亜鉛製の板が、雨よけのために電信柱のてっぺんにとりつけられていたものを帽子にたとえた表現。「しゃっぽ」はフランス語で帽子のこと。

[たぐい] 漢字で書くと「類」。「たぐいなし」というのは、それ以上の者や、似た者はいないという意味。

[きりつ] 漢字で書くと「規律」。規則の正しさ、きびしさをさすと思われる。

[うで木] 漢字で書くと「腕木」。電信柱の上についている横の棒のこと。

[竜騎兵] 16〜17世紀以降のヨーロッパで、銃(じゅう)をもって戦った騎馬兵(きばへい)。

[長靴のタール] 黒色のねばり気のある液体で、木製の電信柱の根元がくさらないようにぬってあった。そのようすを長靴にたとえた表現。

[とたん帽] トタン(亜鉛でめっきしたうすい鉄板)製の帽子という表現。

[はだえ] 体の皮。肌のこと。

[などて腕木をおろすべき] どうして腕木をおろすだろう。おろしはしない。

[いかでおとさんエボレット] どんなふうにしてでもエボレットをおとしはしない。

[なみ足] ふつうのはやさで歩いたときの足なみのこと。

[サアベル] 軍人や警官が腰にさげる西洋の刀剣(とうけん)。

[セント マイブーツ インスタンテウリイ] 英語で書くと、send my boots instantly の大きさは変わらないという法則のこと。エネルギー保存の法則、または熱力学第一法則ともいう。

[てき弾兵] 手りゅう弾(しゅりゅうだん)や発煙弾(はつえんだん)、照明弾(しょうめいだん)を使う兵士のこと。漢字で書くと「擲弾兵」。

[スコットランド、カルクシャイヤ] スコットランドは英国の一地域でイギリスの北部にある。カルクシャイヤは、その地域のどこかの場所をさしていると思われる。

[エングランド、ロンドン] イギリスの都市、ロンドン。

[百石] 石(こく)は体積の単位。一石(いっこく)は約180リットル。

[勢力不滅の法則] 閉じた内部でいろいろな変化がおこっても、全体としてのエネルギー

[熱力学第二則] エネルギーの移動の方向とエネルギーの質(しつ)に関する法則。この場合は、その法則でいえば、電気は質の高いエネルギーであることをいおうとしているのではないかと思われる。

[火夫] 機関車などで石炭を燃やす役目の人。

本書について

●本書は『新校本 宮澤賢治全集』(筑摩書房)を底本としております。なお原文の旧字・旧仮名、および送り仮名に関しては、原則として現代の表記を使用しています。文中の句読点、漢字・仮名の統一および不統一は、原則として原文に従いましたが、読みやすさを考慮して、読点を足した箇所があります。

※本文中に現在は慎むべき言葉が出てきますが、発表当時の社会通念とともに、作者自身に差別意識はなかったと判断されること、あわせて、作者の人格権と著作物の権利を尊重する立場から原文のままにしたことをご理解願います。

●本文中の「月夜のでんしんばしら」の作曲者について賢治がこの歌を行進曲ふうに歌っていたメロディが、友人阿部孝によって採譜されている。曲は、賢治自身の作曲と考えられている。(記・天沢退二郎『注文の多い料理店』新潮文庫 注解 より)

譜面出典『校本 宮澤賢治全集第六巻』(筑摩書房)

絵・竹内通雅

1957年、長野県生まれ。創形美術学校版画科卒。同校の研究科終了後、イラストレーター、絵本作家、画家として活動。自作絵本に『森のアパート』(ビリケン出版)、『どんどん しっぽ』(あかね書房)、『たこたこふうせん』『だまちゃん』(共に架空社)、『おたねさん』(農文協)、『イチロくん』(ポプラ社)、『きみのともだち』(岩崎書店)などがある。そのほかの絵本に『走れメロス』(太宰治/文 齋藤孝/編 ほるぷ出版)、『ぶきゃ ぶきゃぶー』(内田麟太郎/作 講談社刊行後、絵本館にて復刊)、『おどるカツオブシ』『オニたいじ』(森絵都/作 共に金の星社)、『くさびら』(もとしたいづみ/文 講談社)、『えらい えらい！』(ますだゆうこ/文 そうえん社)、『ふたごだよ』(サトシン/作 ポプラ社)、『ながぐつをはいたねこ』(シャルル・ペロー/原作 いとうみく/文 フレーベル館)、『ぐるぐるぐるぽん』(加藤志異/作 文溪堂)、『へんてこレストラン』(古内ヨシ/文 絵本塾出版)、『あいたくなっちまったよ』(きむらゆういち/作 ポプラ社)など多数。

月夜のでんしんばしら

作／宮沢賢治　絵／竹内通雅
発行者／木村皓一　発行所／三起商行株式会社
〒581-8505 大阪府八尾市若林町1-76-2
電話 0120-645-605
ルビ監修／天沢退二郎　編集／松田素子（編集協力／永山綾）
デザイン／タカハシデザイン室　印刷・製本／丸山印刷株式会社
発行日／初版第1刷 2009年10月16日
　　　　第2刷 2020年3月4日

落丁本・乱丁本はお取り替えいたします。
40p 26cm×25cm　©2009 TUGA TAKEUCHI
Printed in Japan　ISBN978-4-89588-121-0 C8793

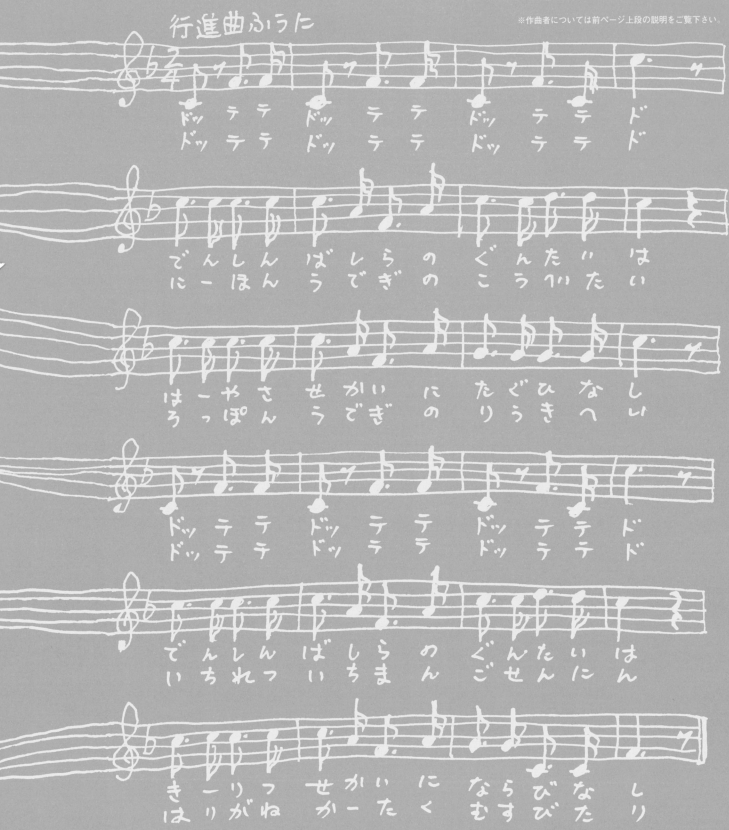